青绿集

墨香

正版青团子 编著

国风诗韵插画集

人民邮电出版社

北京

图书在版编目（CIP）数据

青绿集 ：国风诗韵插画集 / 正版青团子编著. --
北京 ：人民邮电出版社，2023.4
ISBN 978-7-115-60224-4

Ⅰ．①青… Ⅱ．①正… Ⅲ．①插图(绘画)－作品集－
中国－现代 Ⅳ．①J228.5

中国版本图书馆CIP数据核字(2022)第187725号

内 容 提 要

本书是一本极具国风韵味的插画集，书中收录了大量充满古风意趣的唯美插画，并搭配优美的诗文，展现了古典的艺术之美。

本书诗画融合，收录的插画充满意境之美。全书共有五卷，分别为山河锦绣、当时明月、庭院深深、繁花一树和放浪江湖，展示了不同风格的国风水彩插画，旨在帮助读者通过欣赏插画和诗文，提高艺术创作能力和鉴赏能力。

本书画面精美，读者可轻松欣赏或临摹。本书既适合对国风水彩插画感兴趣的读者阅读，又适合作为美育读物由家长和孩子共读。

◆ 编　　著　正版青团子
　　责任编辑　闫　妍
　　责任印制　周昇亮

◆ 人民邮电出版社出版发行　　北京市丰台区成寿寺路 11 号
　　邮编　100164　　电子邮件　315@ptpress.com.cn
　　网址　https://www.ptpress.com.cn
　　天津市豪迈印务有限公司印刷

◆ 开本：889×1194　1/16
　　印张：7　　　　　　　　　　2023 年 4 月第 1 版
　　字数：138 千字　　　　　　　2023 年 4 月天津第 1 次印刷

定价：79.80 元

读者服务热线：(010)81055296　印装质量热线：(010)81055316
反盗版热线：(010)81055315
广告经营许可证：京东市监广登字 20170147 号

目录

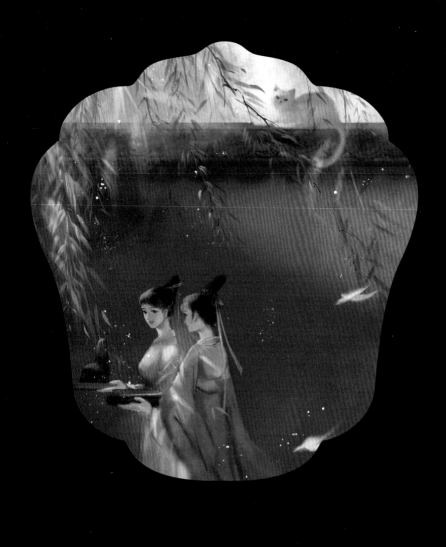

山河锦绣 卷一

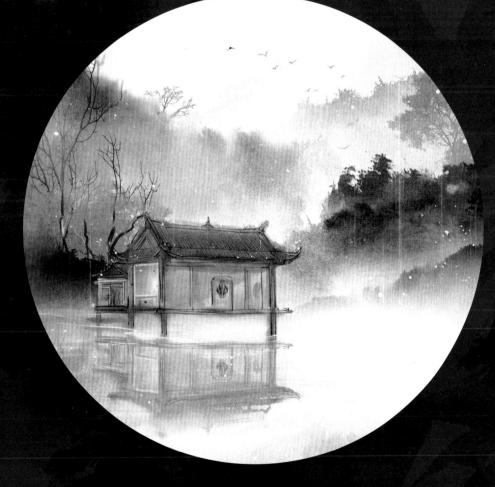

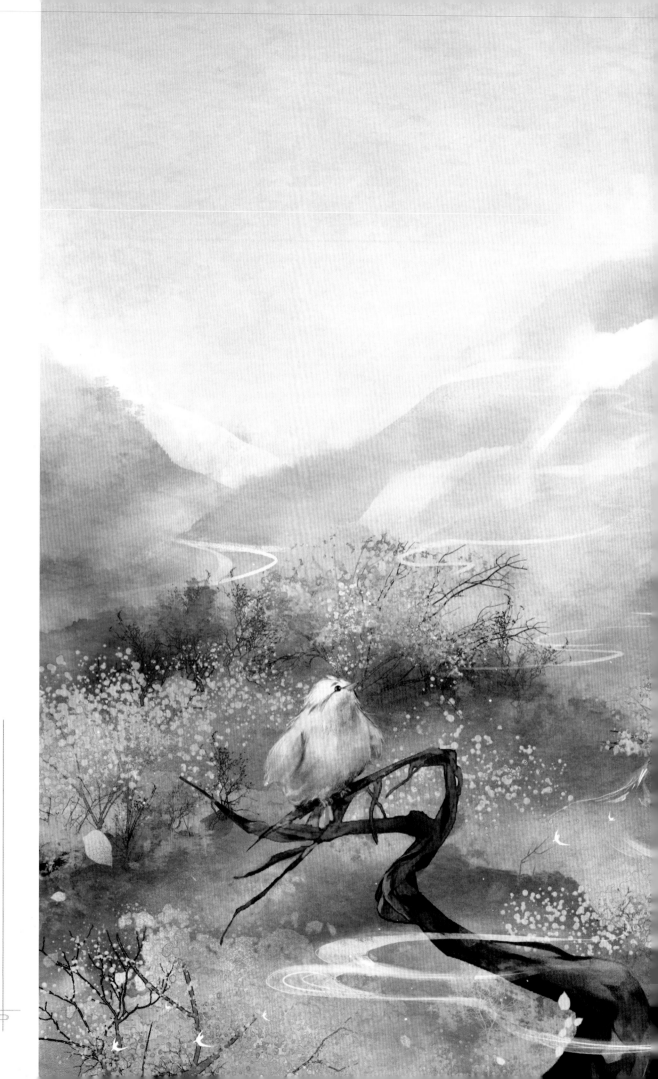

入山处处是桃花，好鸟春鸣不厌哗。

《春日郊游因登会仙山》（节选）马瑜·清代

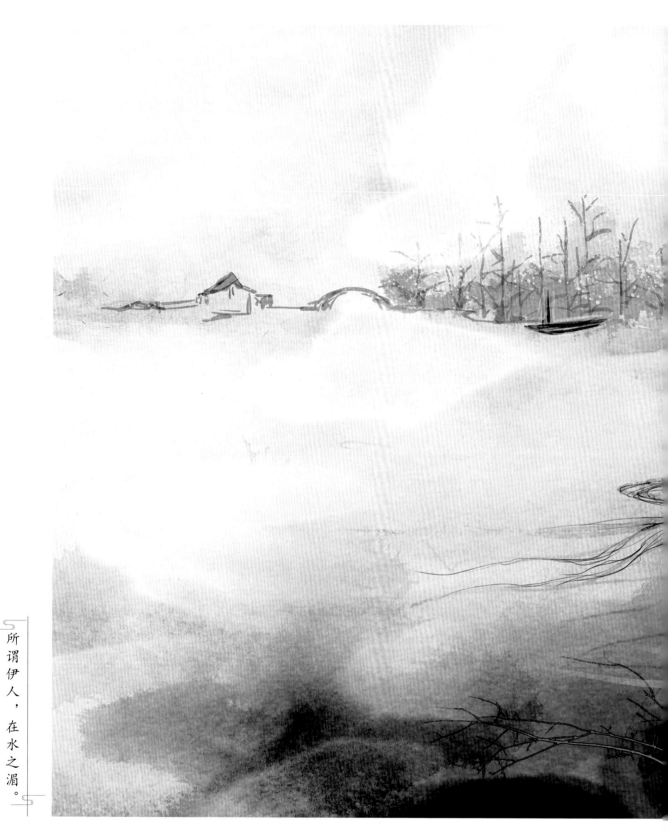

所谓伊人，在水之湄。

《诗经·秦风蒹葭》（节选）

佚名·先秦

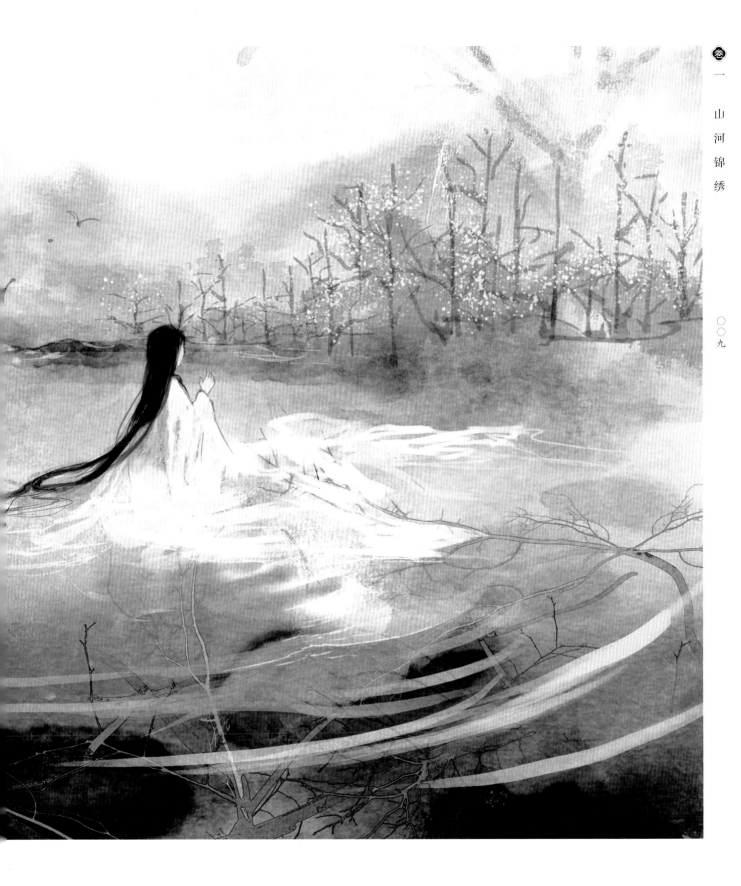

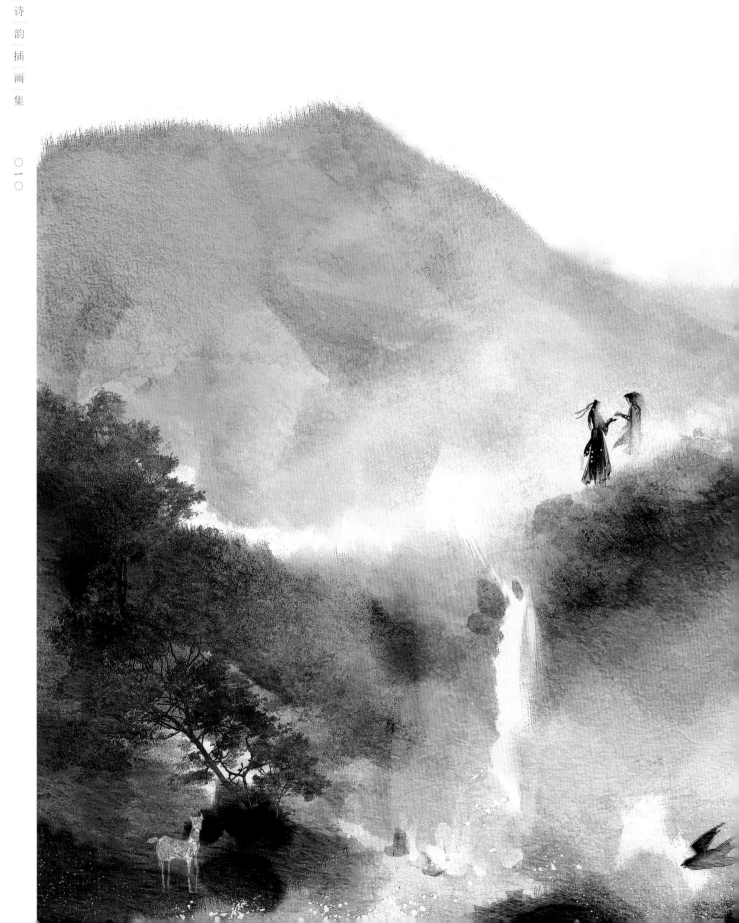

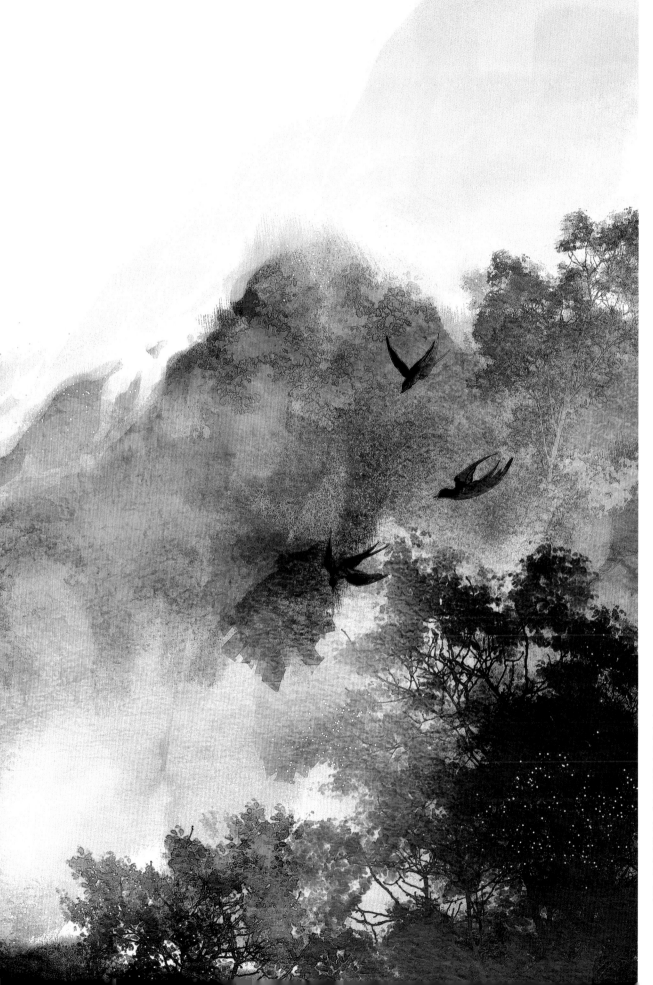

云山望不及，此去何时还。

《送范山人归泰山》（节选）李白·唐代

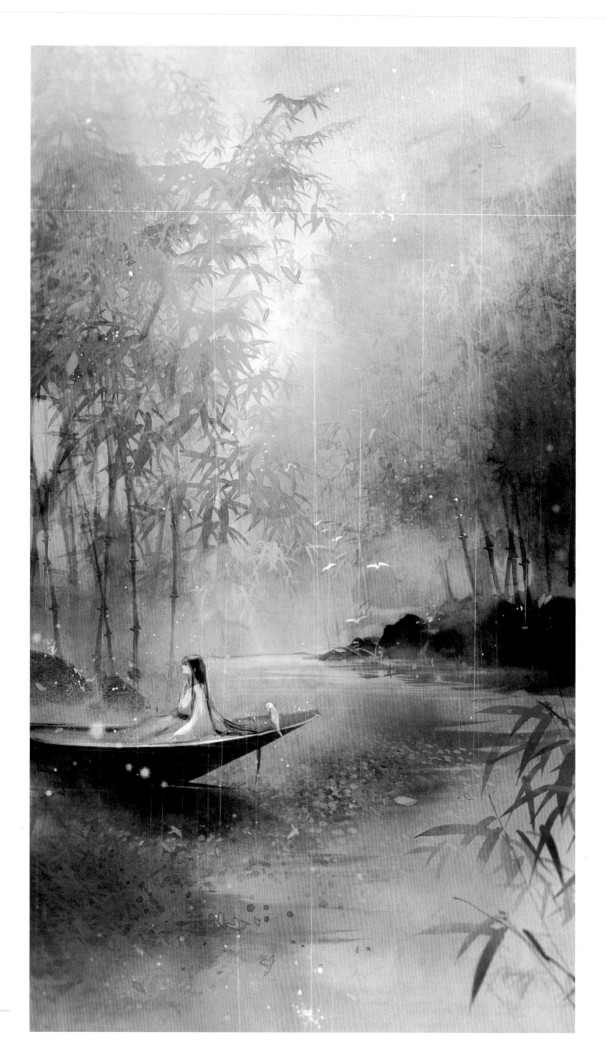

无情汴水自东流，只载一船离恨别西州。

《虞美人·波声拍枕长淮晓》（节选）苏轼·宋代

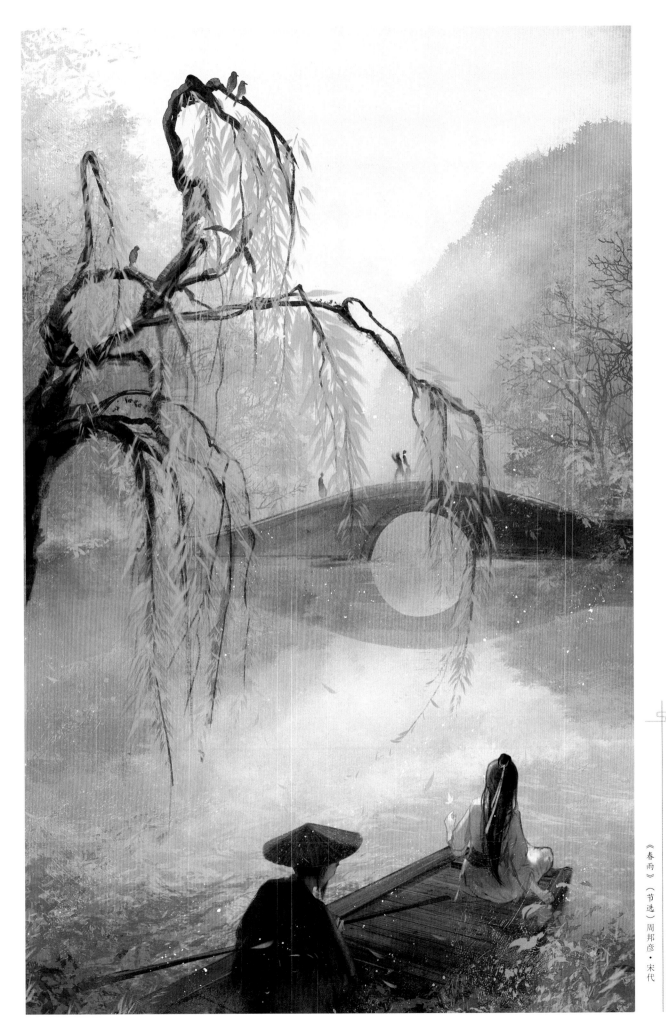

欲验春来多少雨，野塘漫水可回舟。

《春雨》（节选）周邦彦·宋代

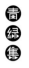
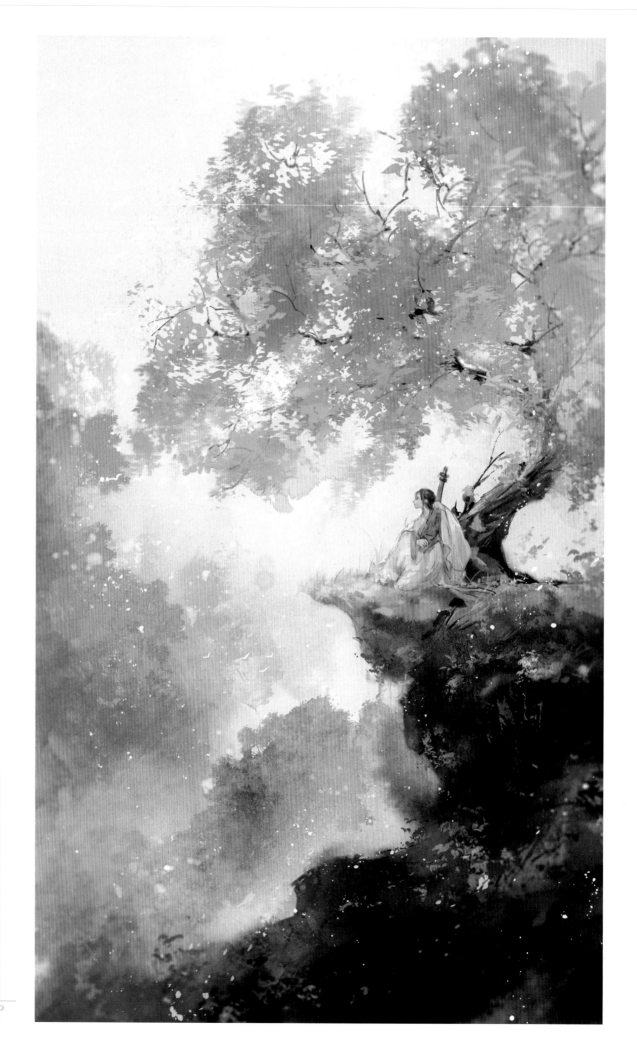

青山招不来，偃蹇谁怜汝？

《生查子·独游西岩》（节选）辛弃疾·宋代

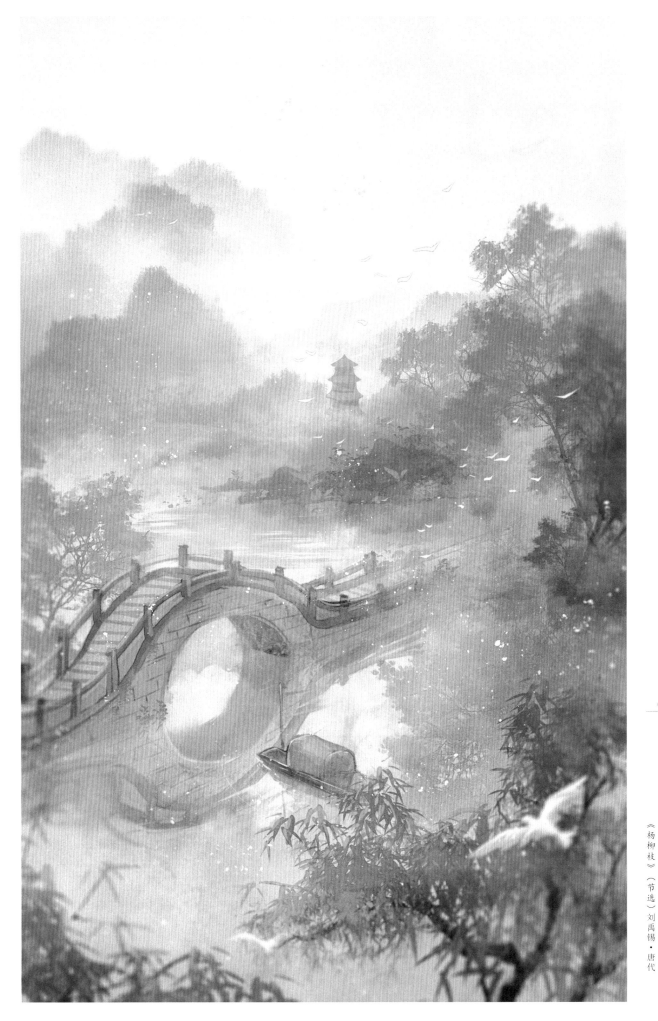

曾与美人桥上别，恨无消息到今朝。

《杨柳枝》（节选）刘禹锡·唐代

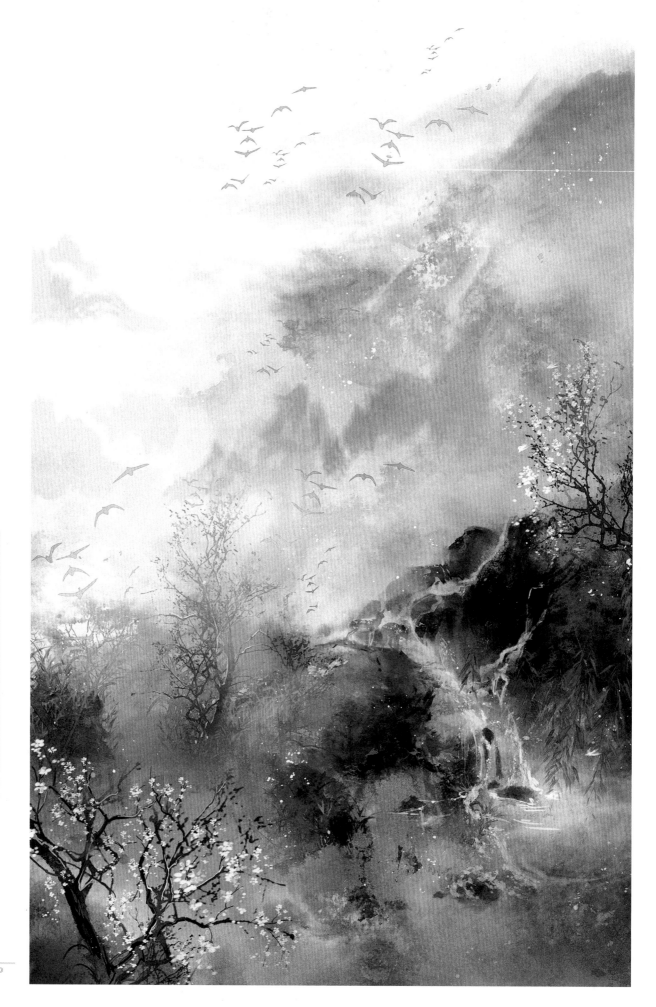

树深时见鹿，溪午不闻钟。野竹分青霭，飞泉挂碧峰。

《访戴天山道士不遇》（节选）李白·唐代

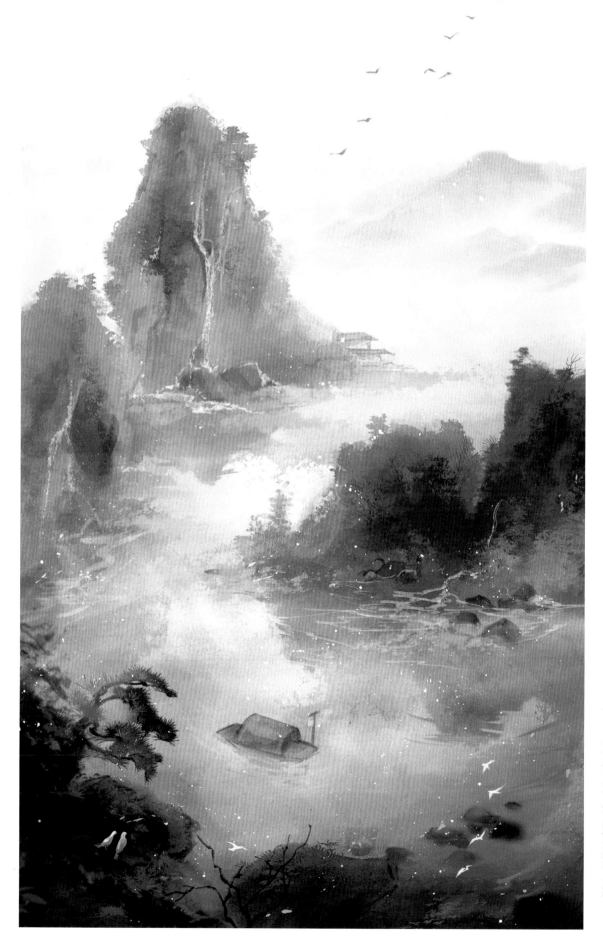

移舟泊烟渚，日暮客愁新。

《宿建德江》（节选）·孟浩然·唐代

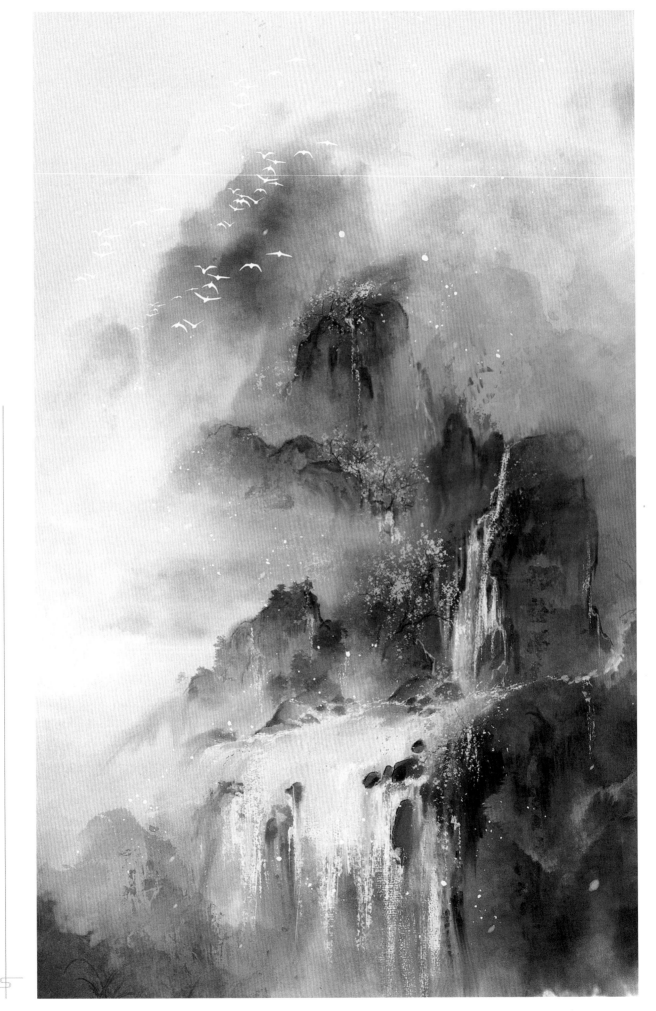

日照香炉生紫烟，遥看瀑布挂前川。飞流直下三千尺，疑是银河落九天。

《望庐山瀑布》李白·唐代

山行不逢人，山鸟随我飞。

《山行》（节选）邓雅·元代

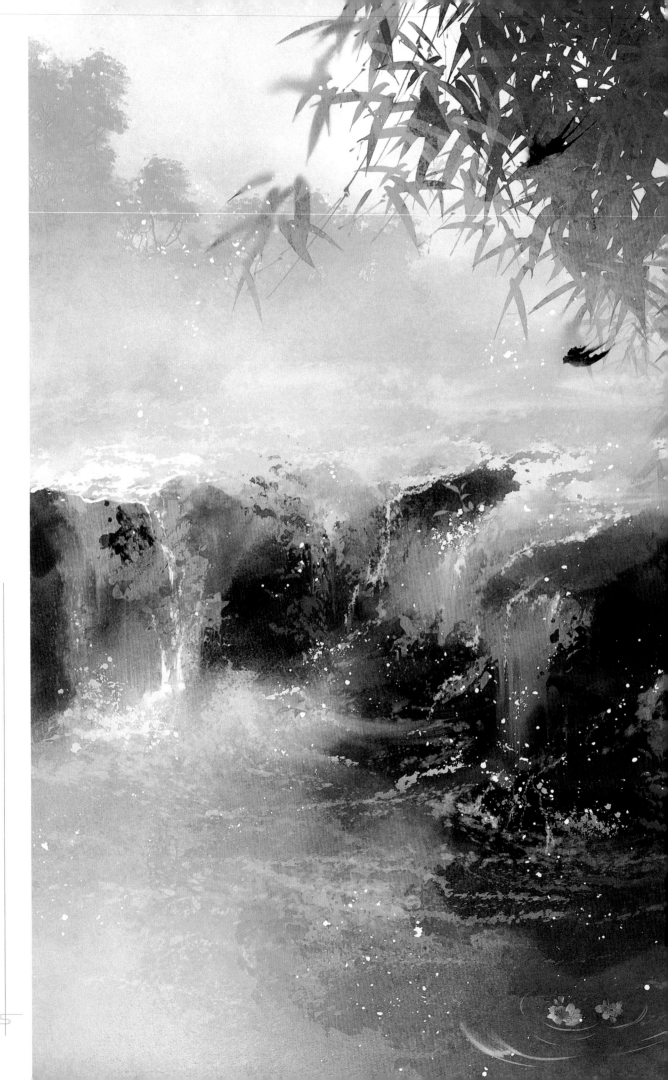

硔硱云溪里，翠竹和云生。古泉积涧深，竦竦如刻成。

《云溪竹园翁》（节选）鲍溶·唐代

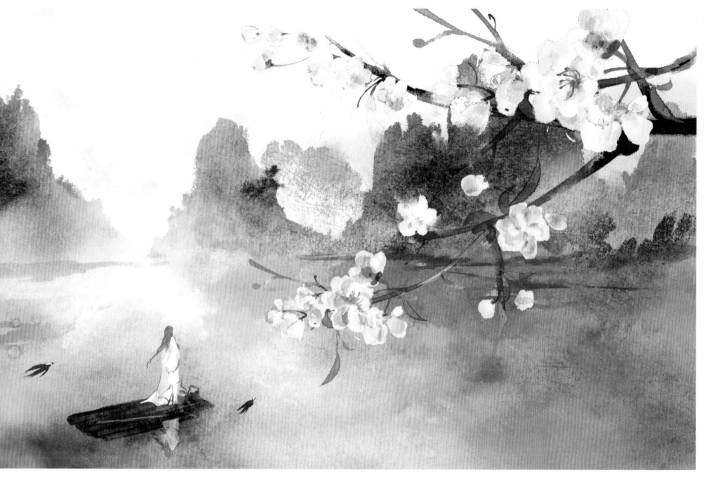

若到江南赶上春，千万和春住。

《卜算子·送鲍浩然之浙东》（节选）王观·宋代

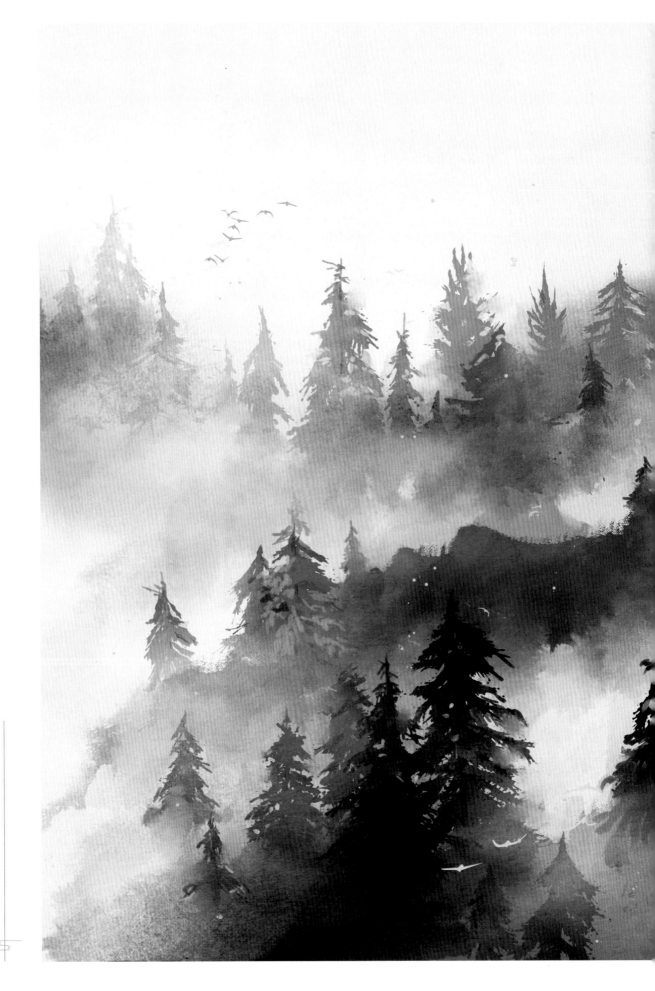

蝉噪林逾静，鸟鸣山更幽。

《入若耶溪》（节选）王籍·南北朝

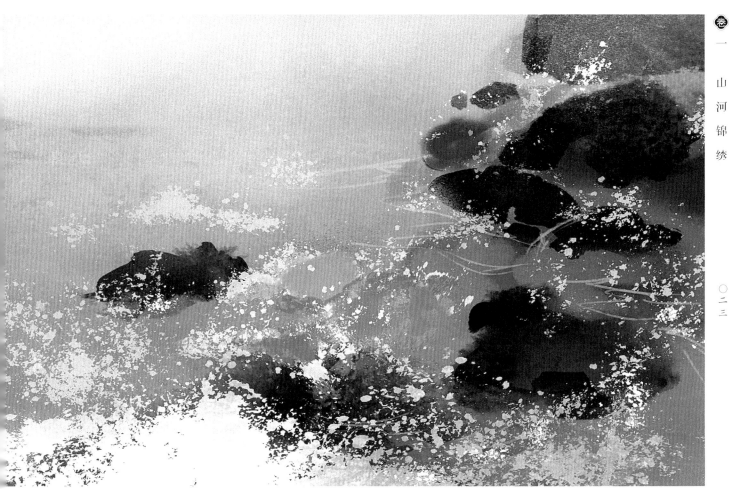

清浅既涟漪，激石复奔壮。

《严陵濑诗》（节选）任昉·南北朝

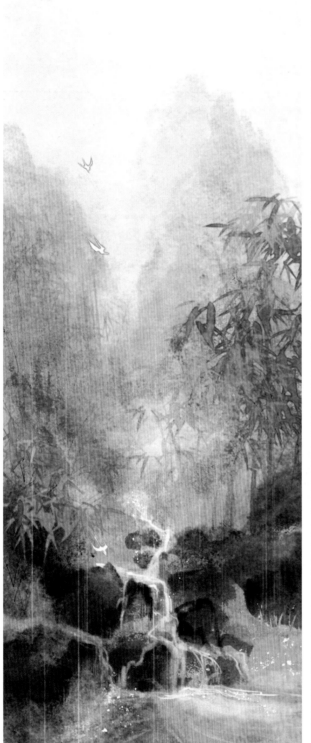

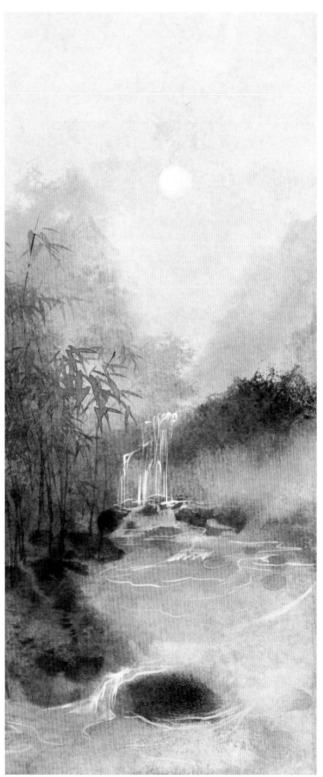

四时更逝去，昼夜以成岁。

春

夏

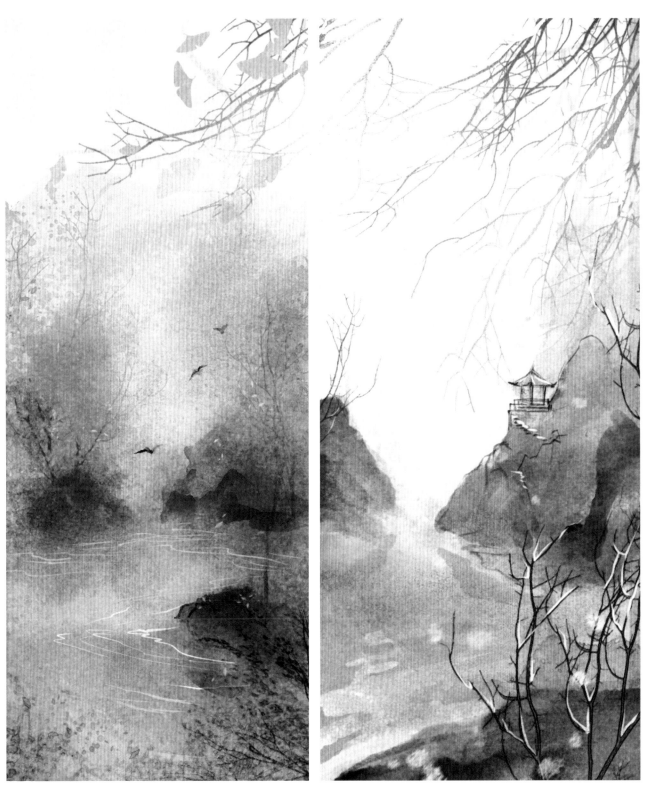

秋

冬

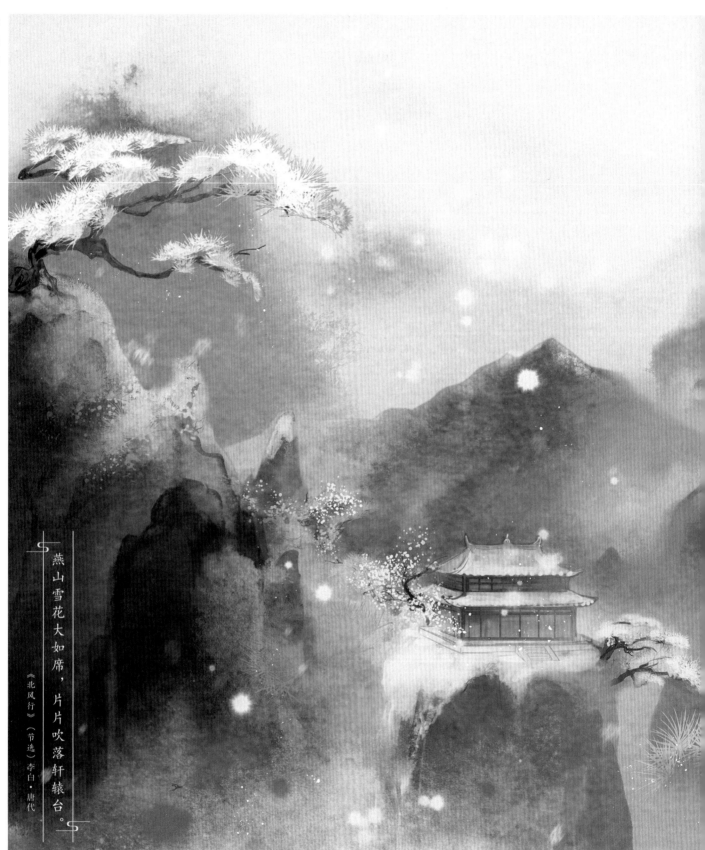

燕山雪花大如席，片片吹落轩辕台。

《北风行》（节选）李白·唐代

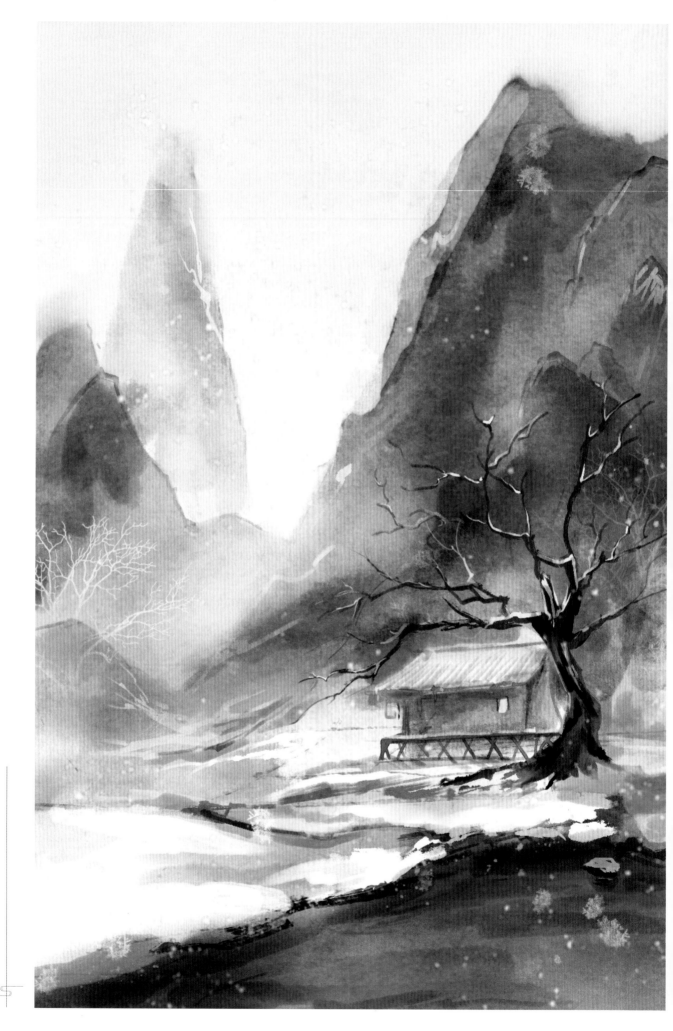

五月天山雪，无花只有寒。

《塞下曲六首·其一》（节选）李白·唐代

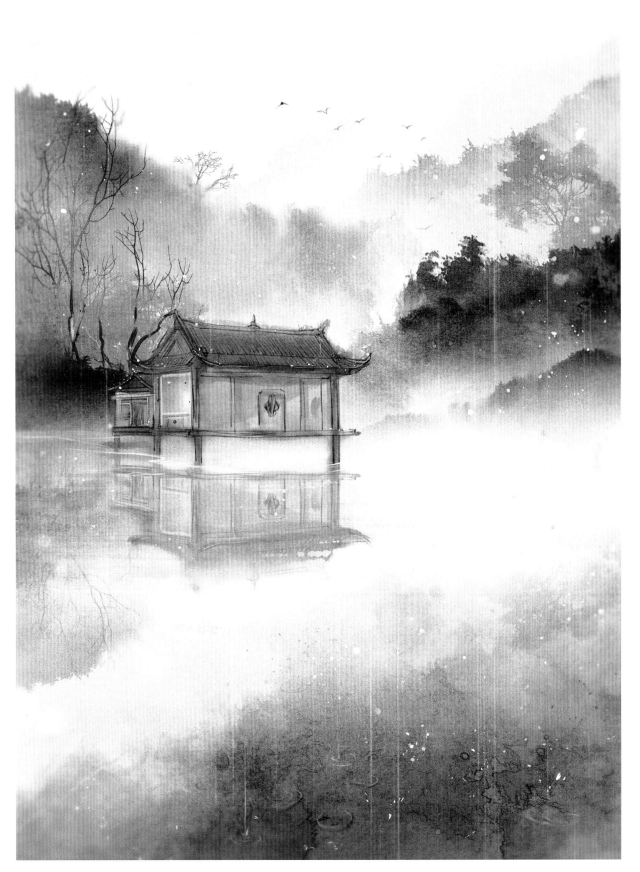

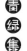

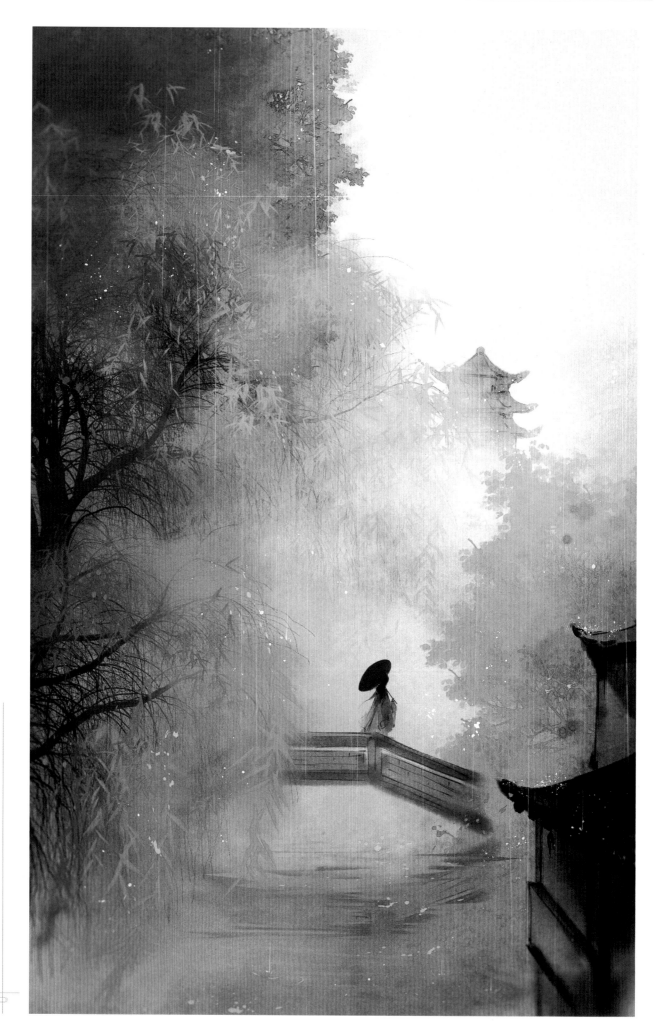

春思淡，暗香轻。江南雨冷若为情。

《鹧鸪天·却月凌风度雪清》（节选）孔榘·宋代

舟泊秦淮近晚晴，遥观瑞气在金陵。

《舟次秦淮河》（节选）杨维桢·元代

当时明月 卷二

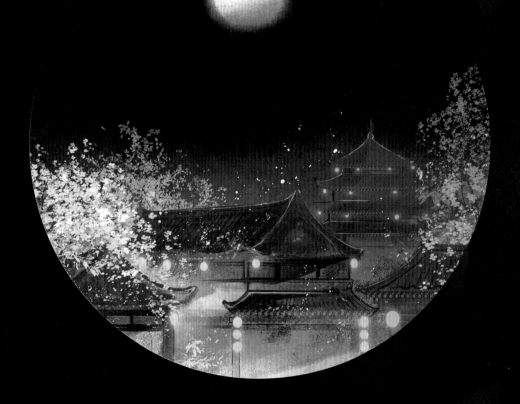

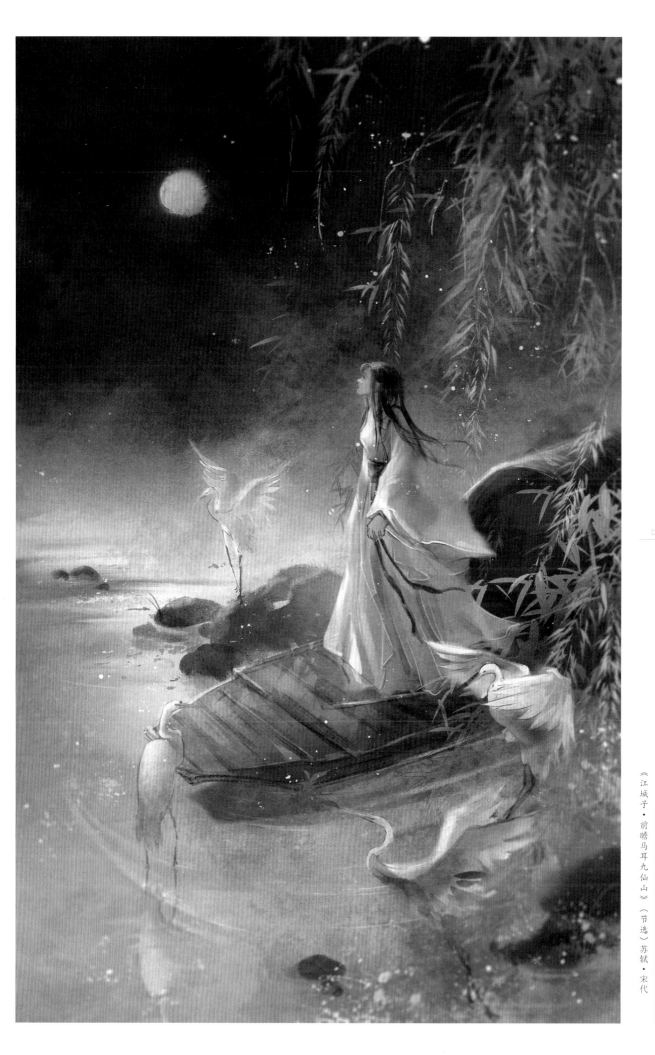

小溪鸥鹭静联拳。去翩翩。点轻烟。人事凄凉，回首便他年。

《江城子·前瞻马耳九仙山》（节选）苏轼·宋代

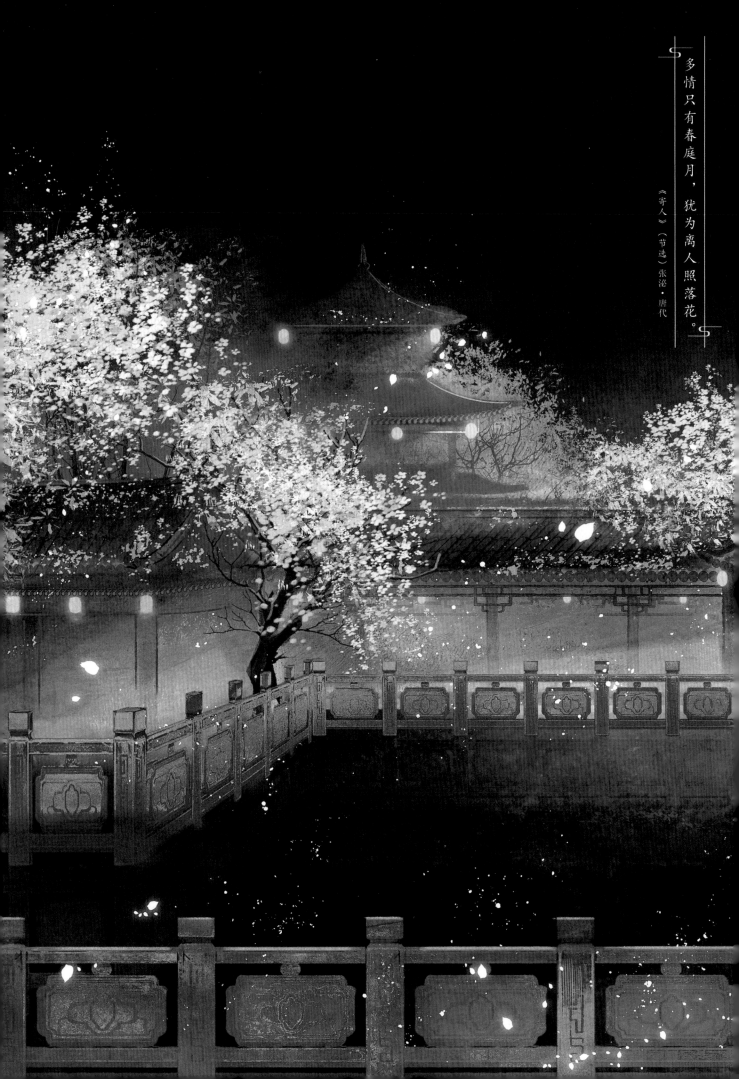

多情只有春庭月，犹为离人照落花。

《寄人》（节选）张泌·唐代

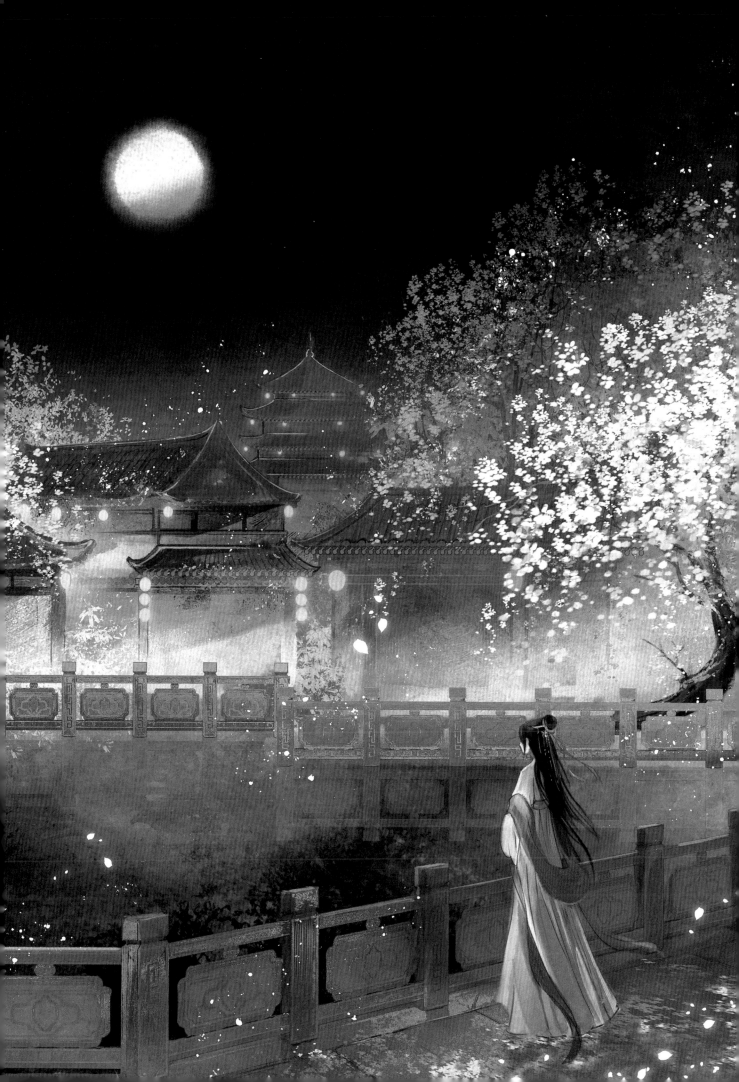

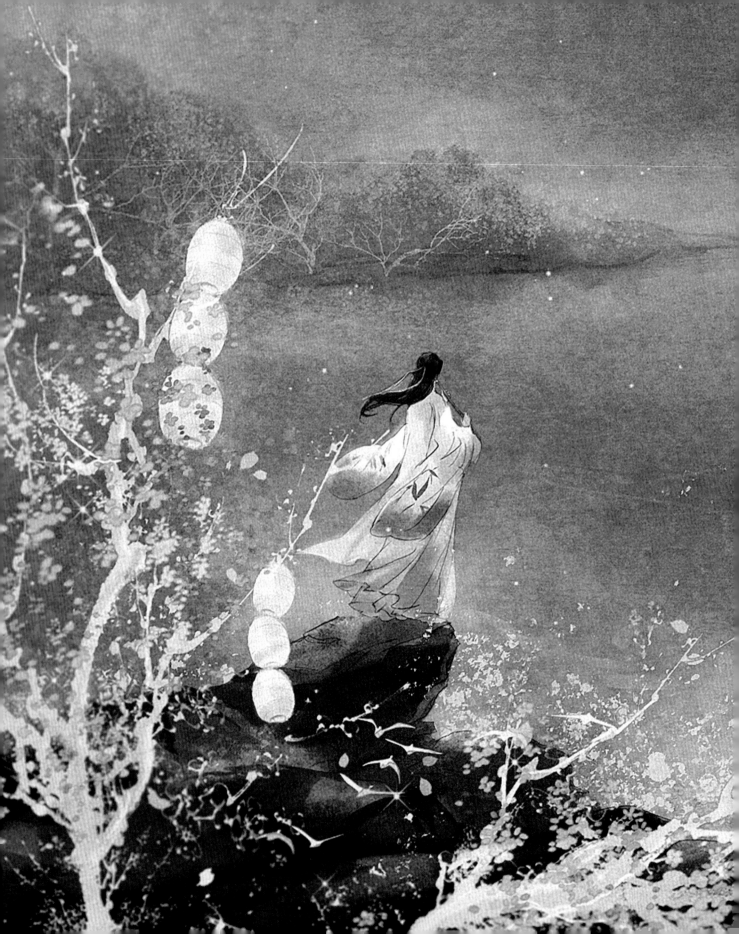

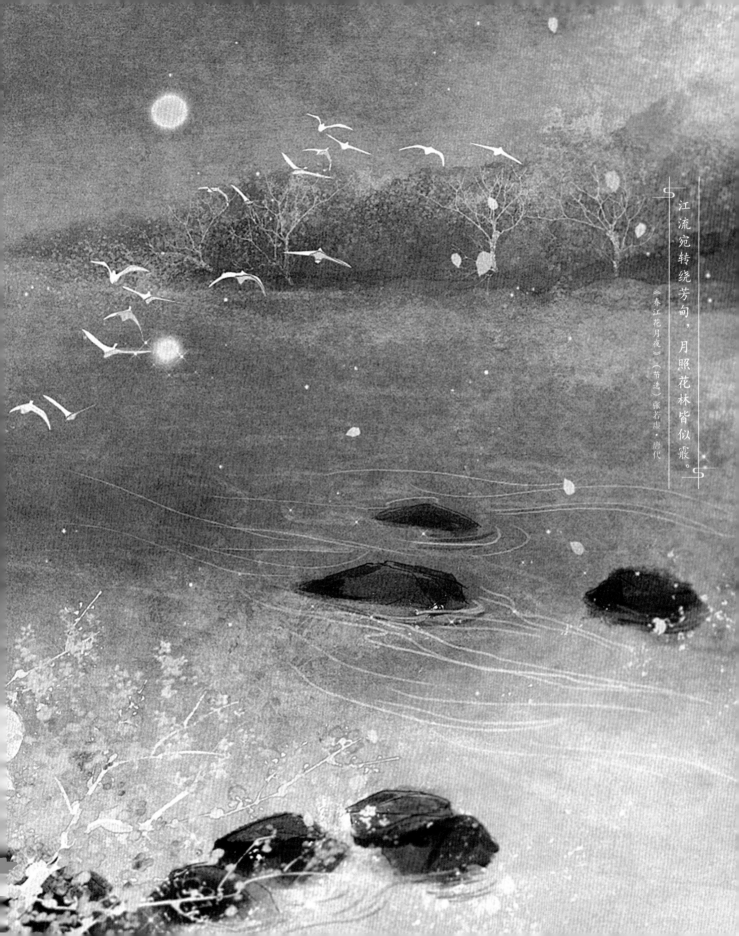

江流宛转绕芳甸，月照花林皆似霰。

《春江花月夜》（节选）张若虚·唐代

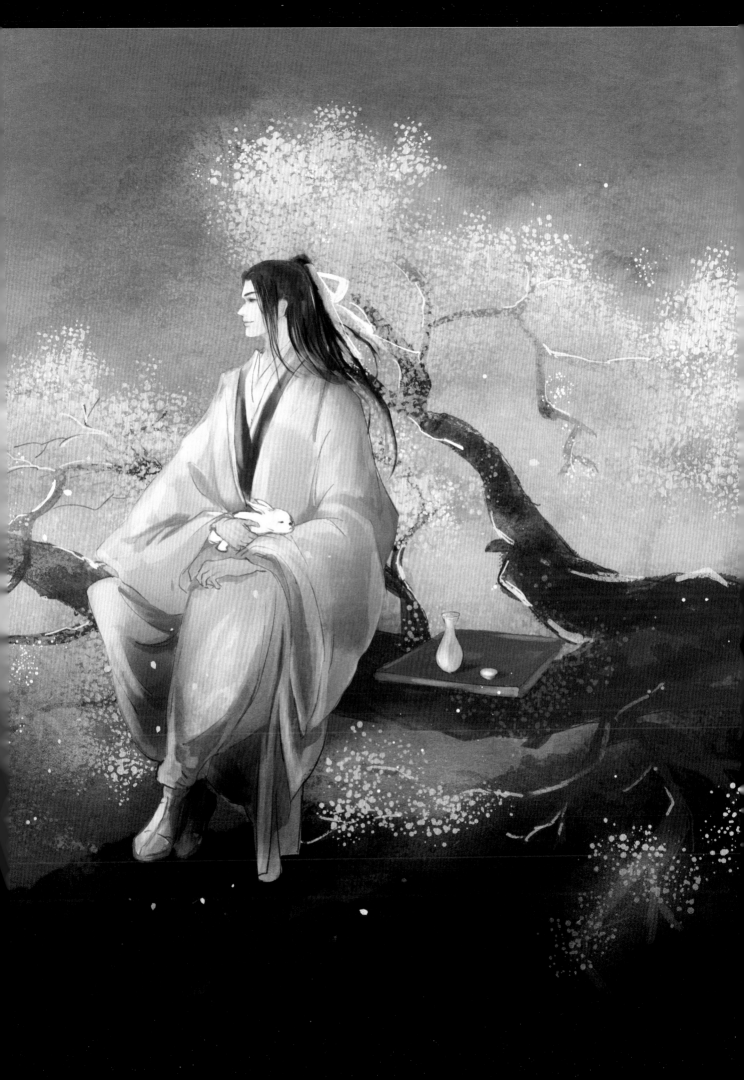

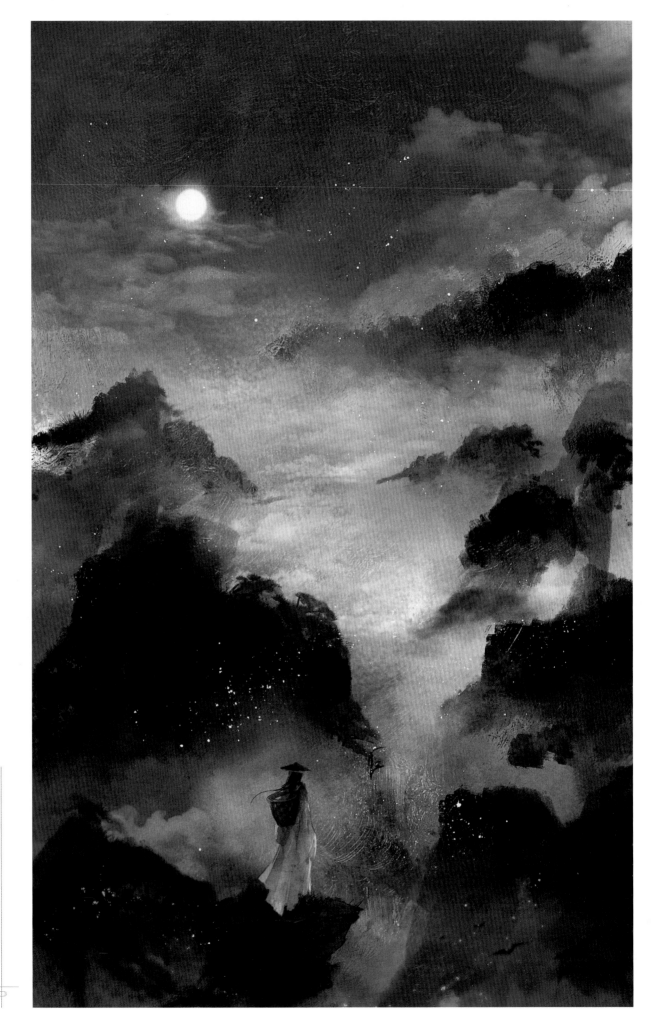

明月却多情。随人处处行。

《菩萨蛮》（节选）张先·宋代

明月出天山，苍茫云海间。

《关山月》（节选）李白·唐代

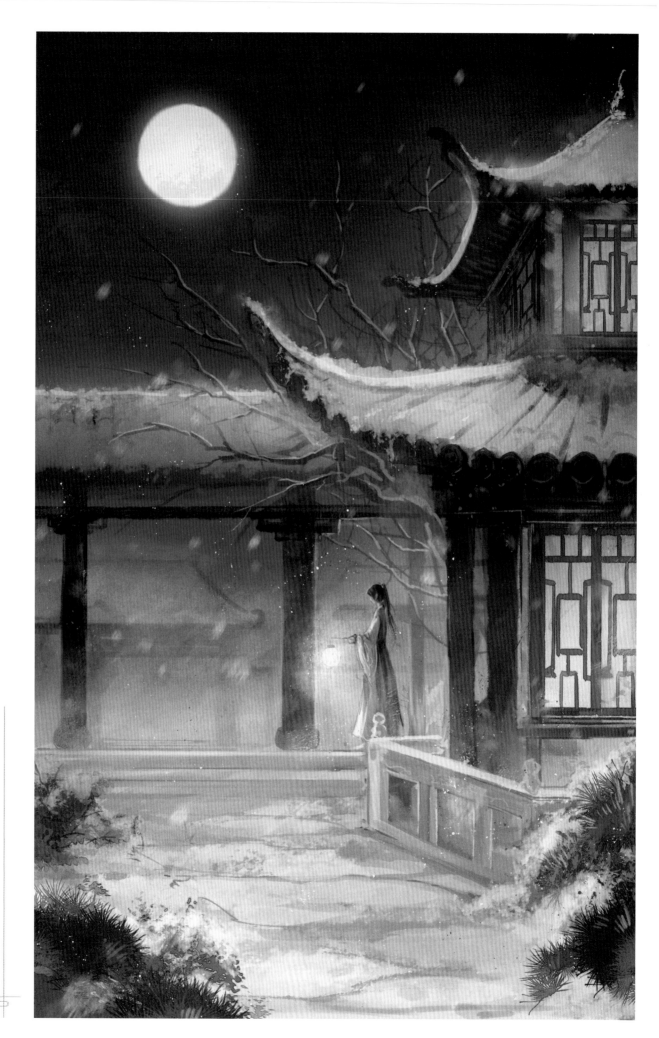

永巷沉沉夜漏稀，玉阶寂寂雪花飞。

《雪》（节选）薛蕙·明代

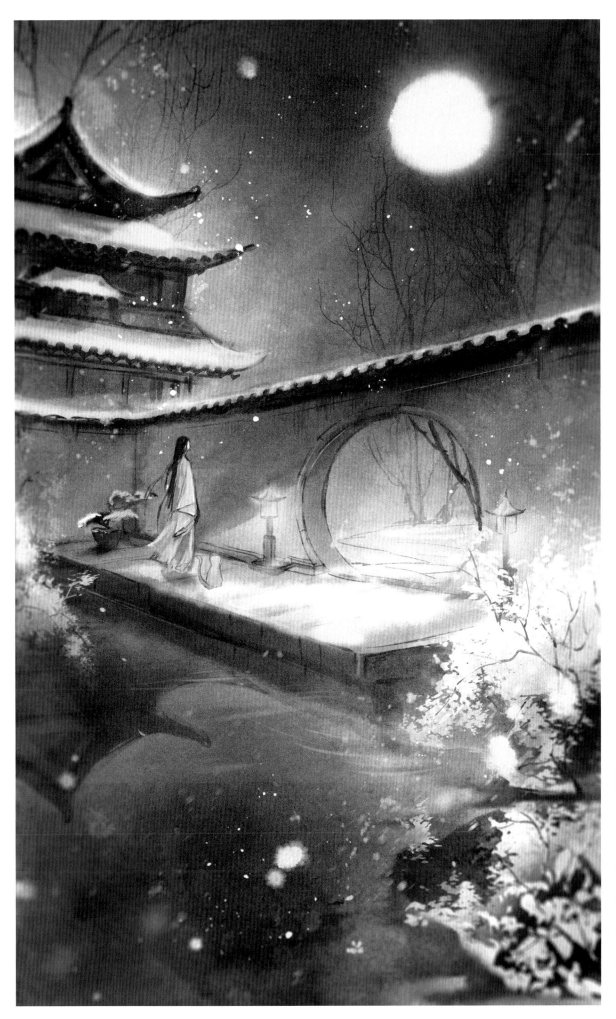

似此星辰非昨夜，为谁风露立中宵。

《绮怀十六首·其十五》（节选）黄景仁·清代

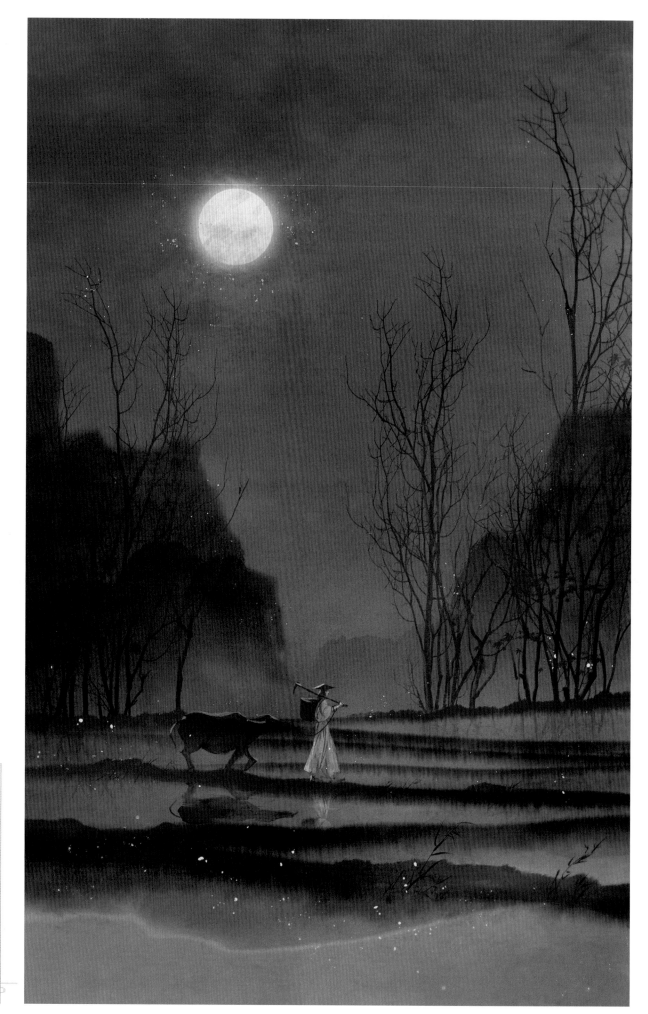

衣食当须纪，力耕不吾欺。

《移居二首·其二》（节选）

陶渊明·魏晋

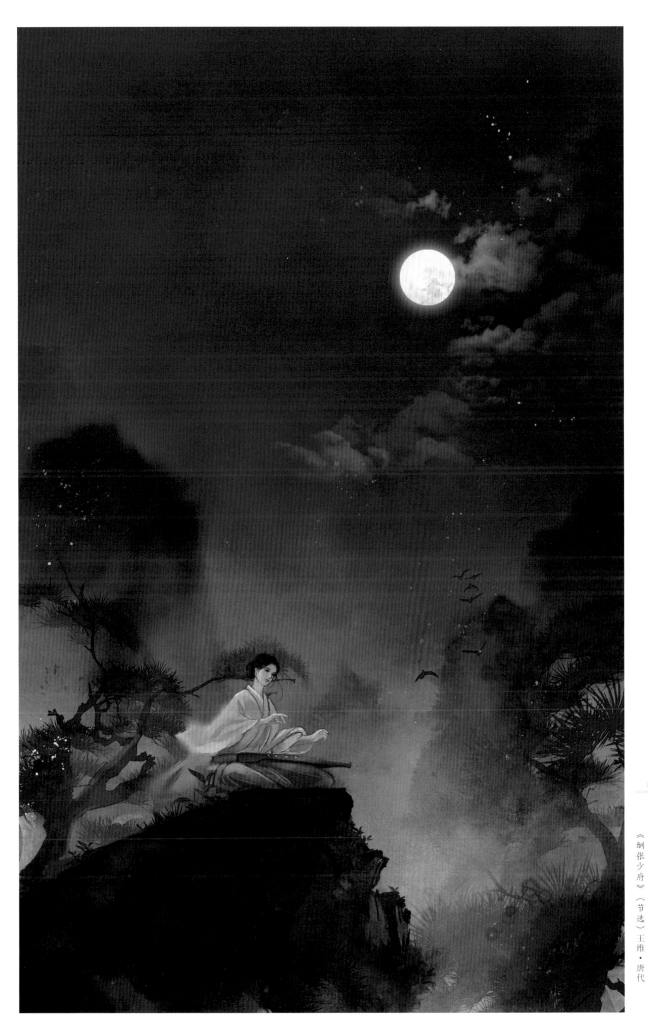

松风吹解带，山月照弹琴。

《酬张少府》（节选）王维·唐代

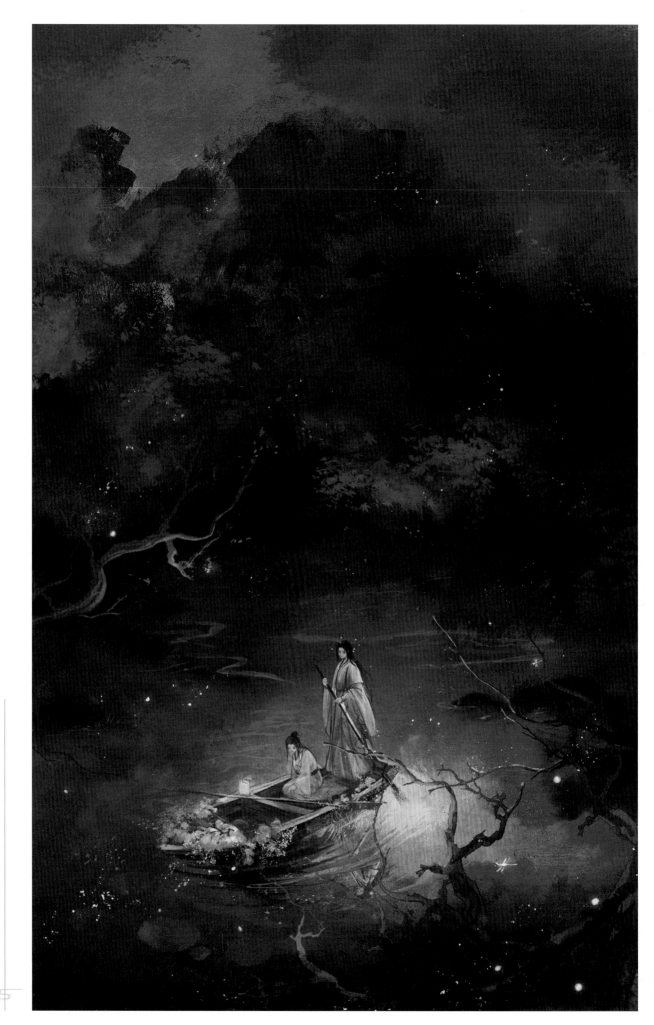

莫听声声催去棹，桃溪浅处不胜舟。

《宴词》（节选）王之涣·唐代

君不见晦庵先生妙经学，庐山书院榜白鹿。

《寄题万安萧和卿云冈书院》（节选）杨万里·宋代

庭院深深 卷三

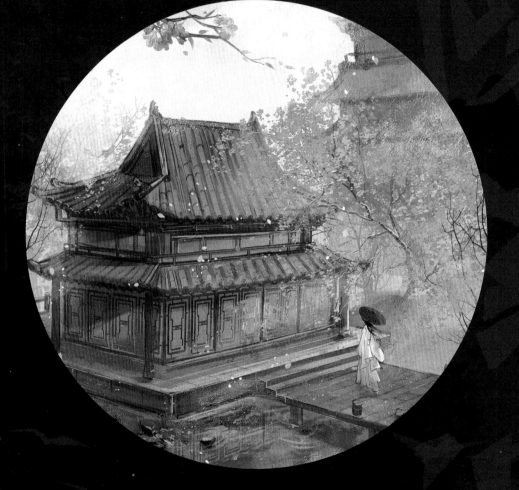

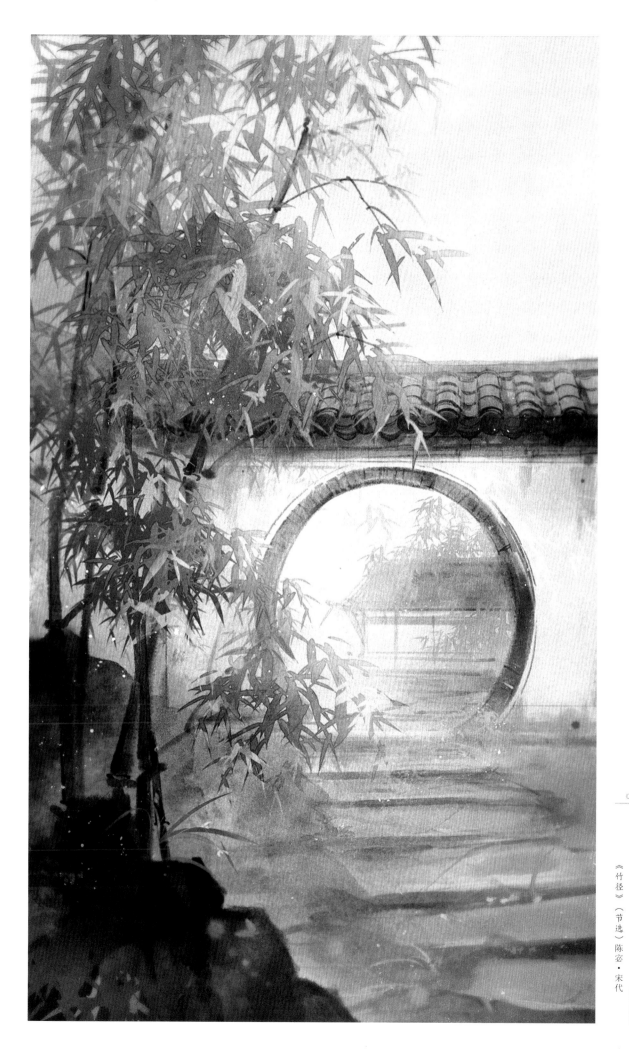

世间惟竹逐，不扫更清幽。

《竹径》（节选）陈宓·宋代

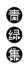

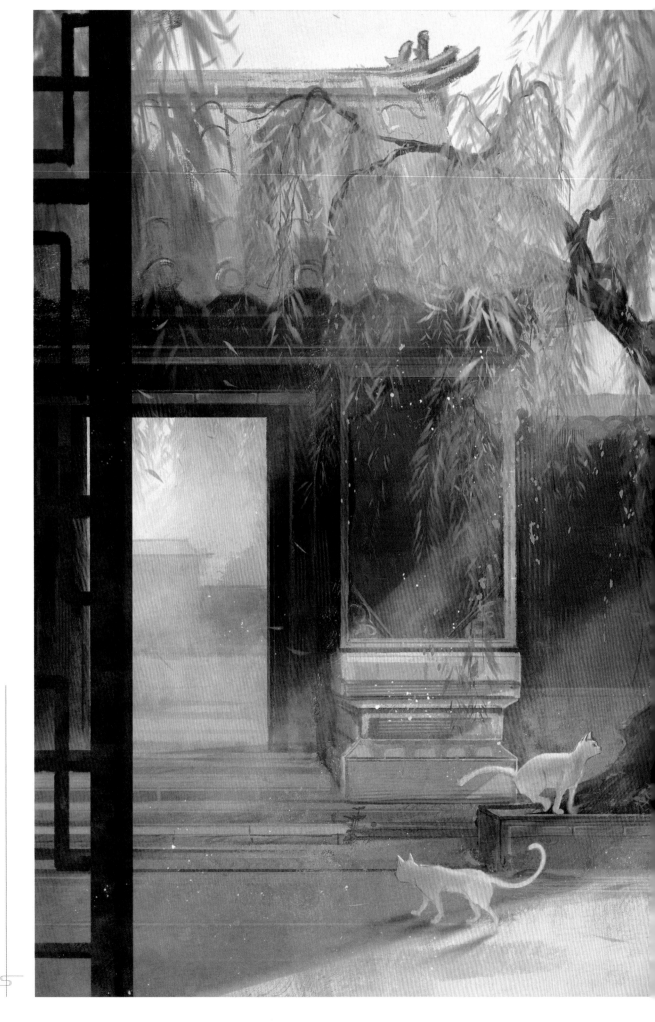

依依宫柳拂宫墙，楼殿无人春昼长。

《忆君王·依依宫柳拂宫墙》（节选）谢克家·宋代

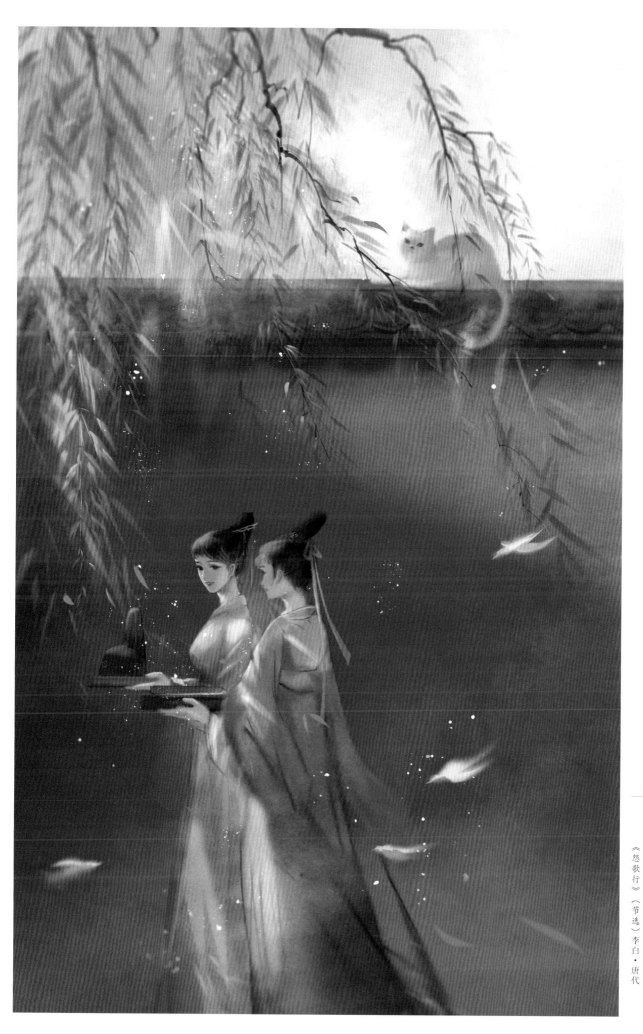

十五入汉宫，花颜笑春红。

《怨歌行》（节选）李白·唐代

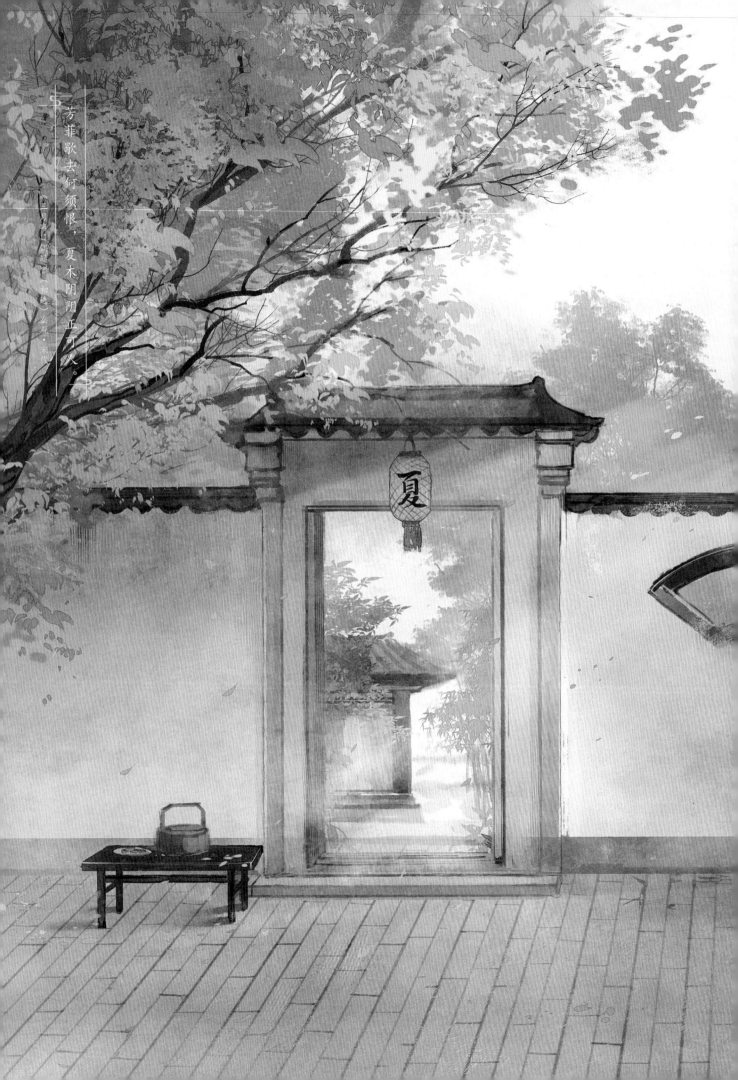

芳菲歇去何须恨，夏木阴阴正可人。

《三月晦日偶题》（初夏）秦观·宋

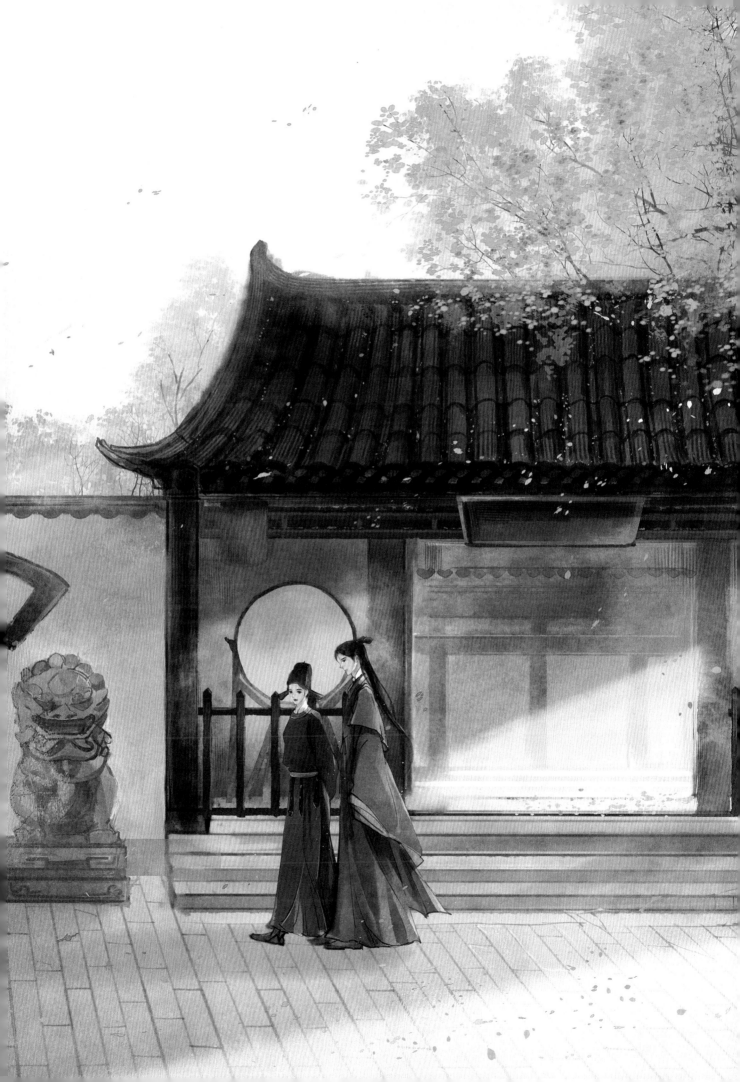

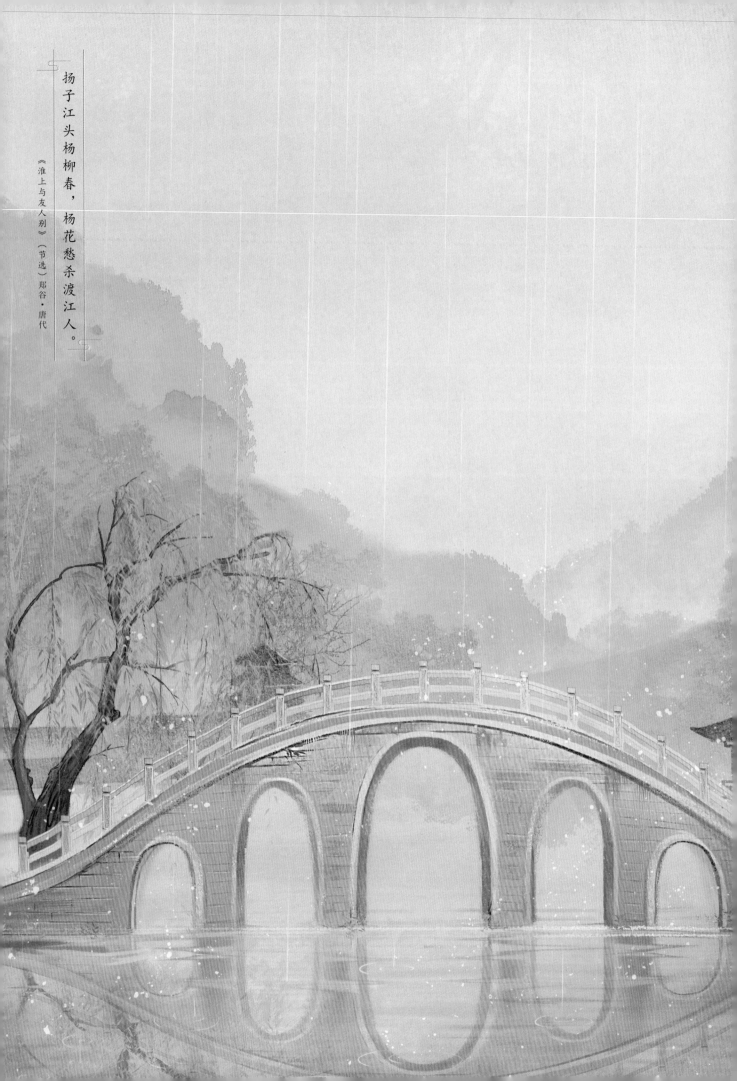

扬子江头杨柳春，杨花愁杀渡江人。

《淮上与友人别》（节选）郑谷·唐代

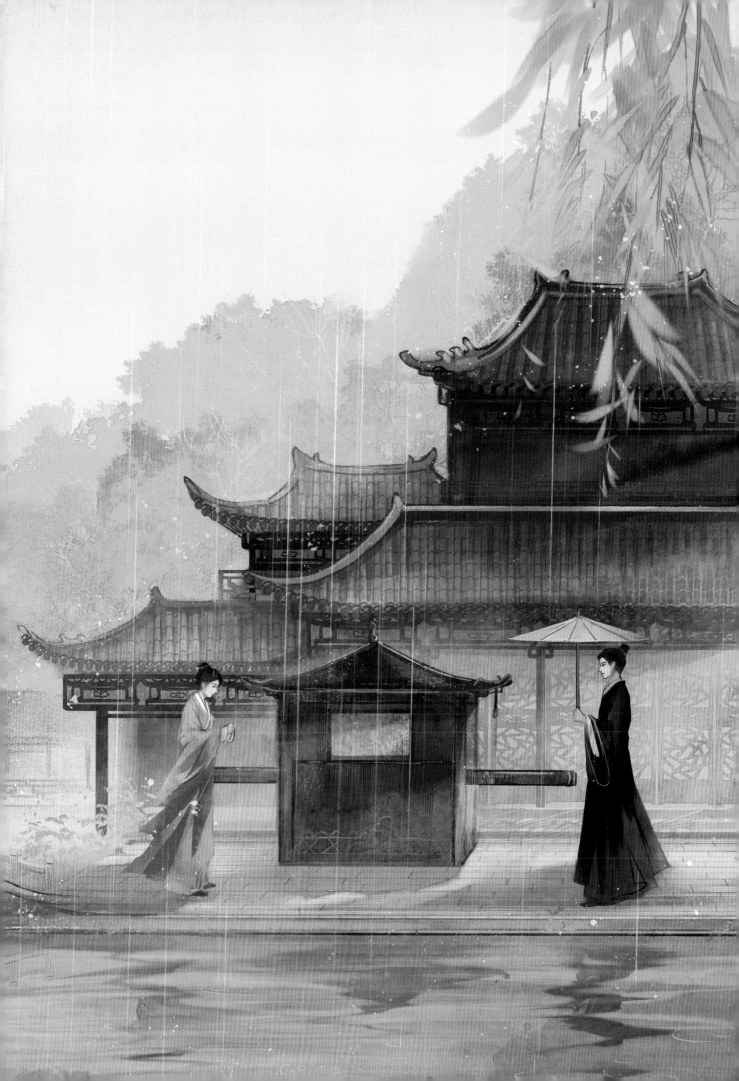

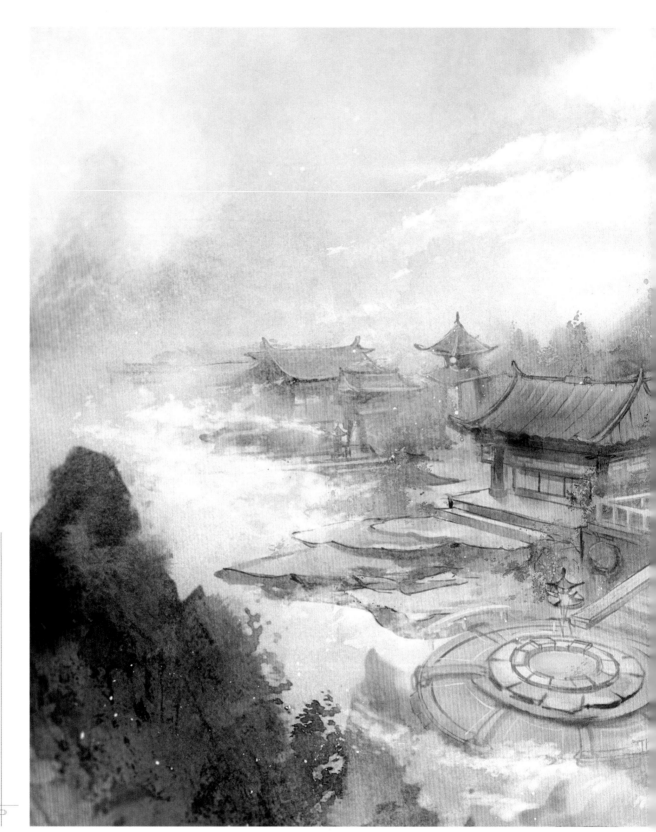

舞榭歌台，风流总被雨打风吹去。

《永遇乐·京口北固亭怀古》（节选）辛弃疾·宋代

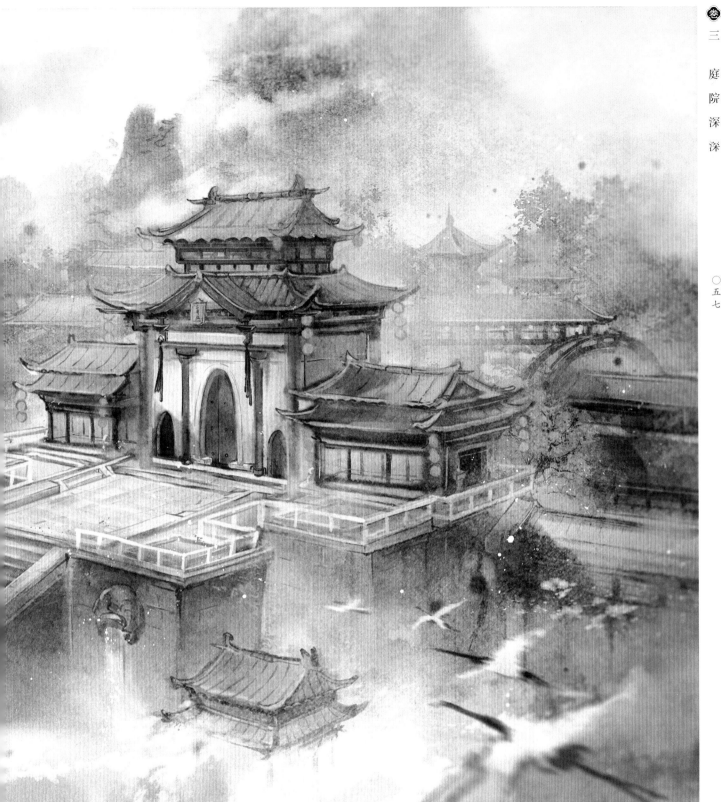

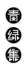
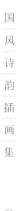
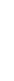
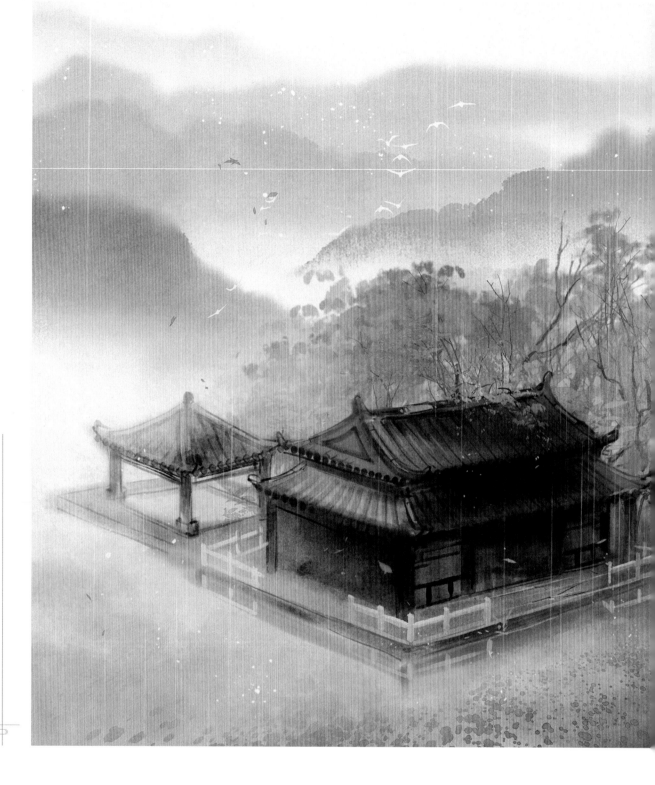

湖上高楼锁烟雨，步久荒凉已非故。

《春日邀彦吉集烟雨楼漫赋》（节选）陈履·明代

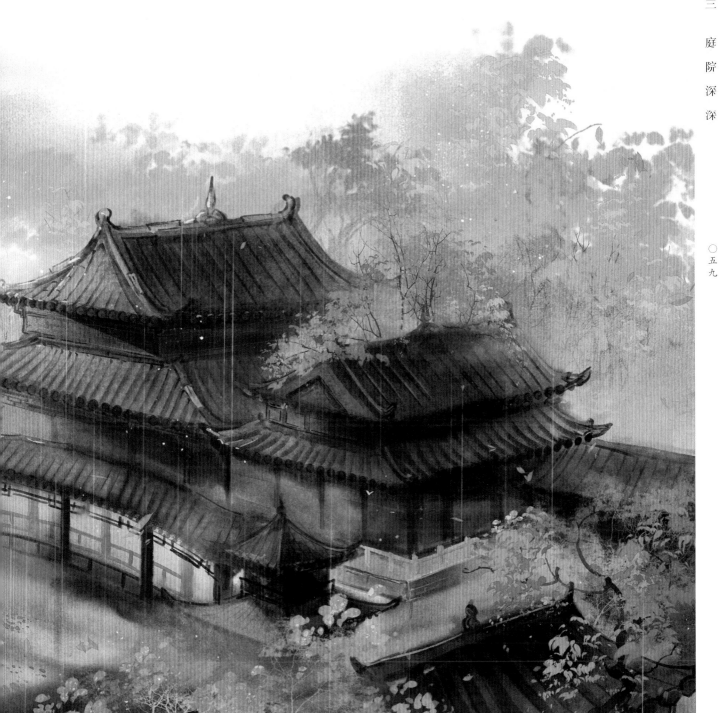

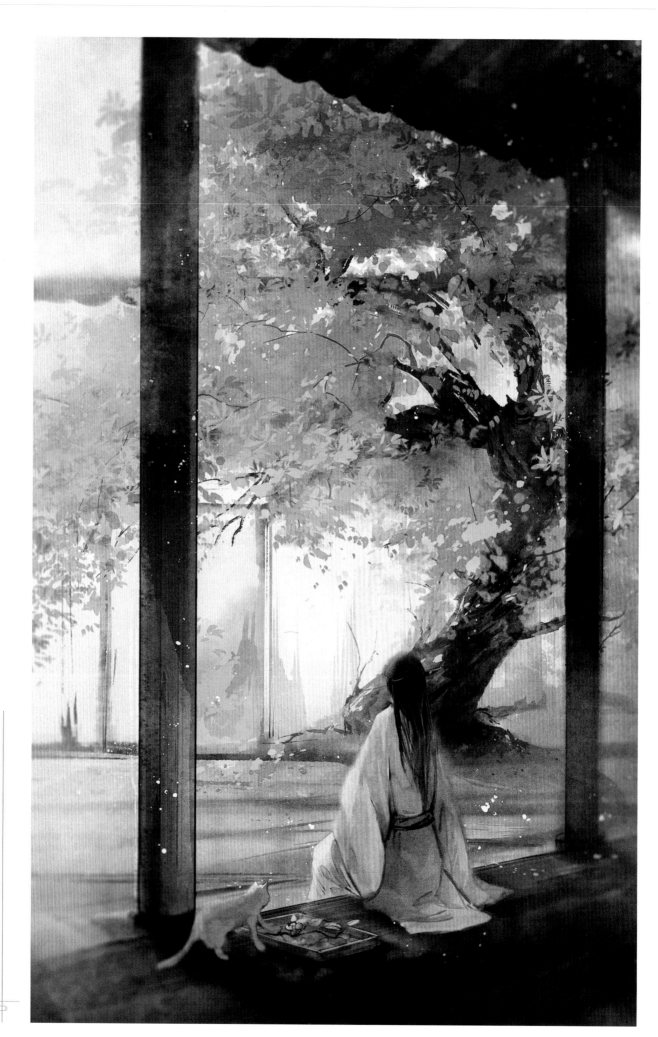

庭院静，空相忆。无说处，闲愁极。

《满江红·暮春》（节选）辛弃疾·宋代

苑梅

和羞走，倚门回首，却把青梅嗅。

《点绛唇·蹴罢秋千》（节选）李清照·宋代

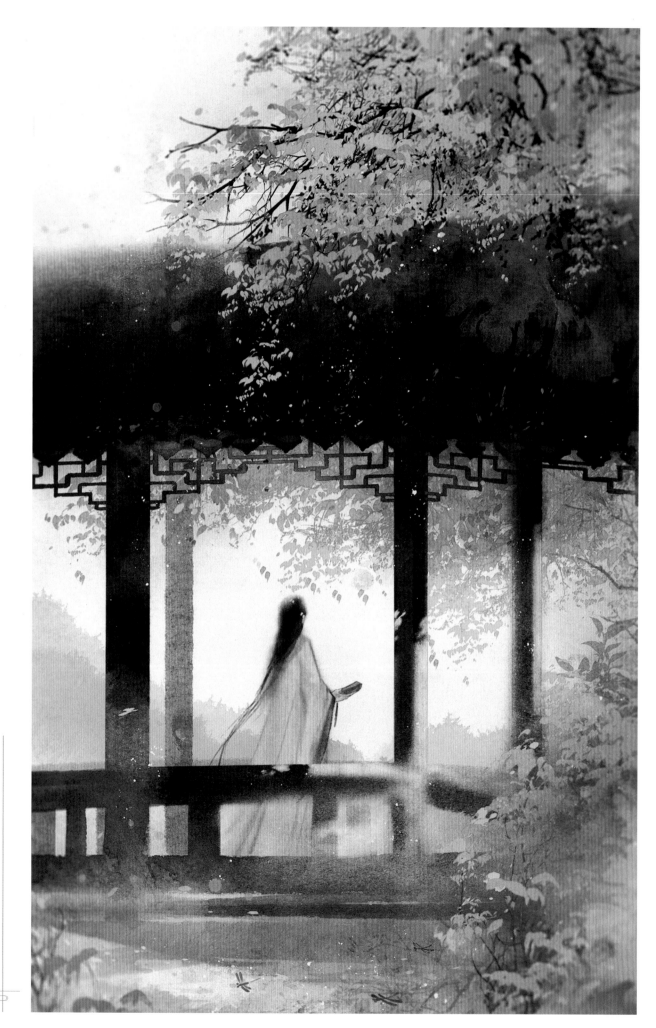

连雨不知春去，一晴方觉夏深。

《喜晴》（节选）范成大·宋代

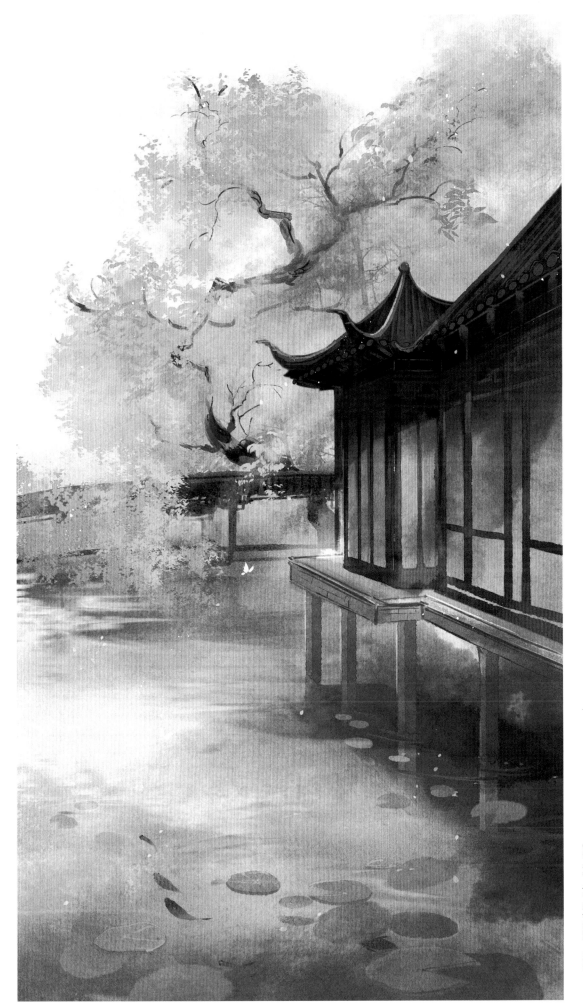

别梦依依到谢家，小廊回合曲阑斜。

《寄人》（节选）张泌·唐代

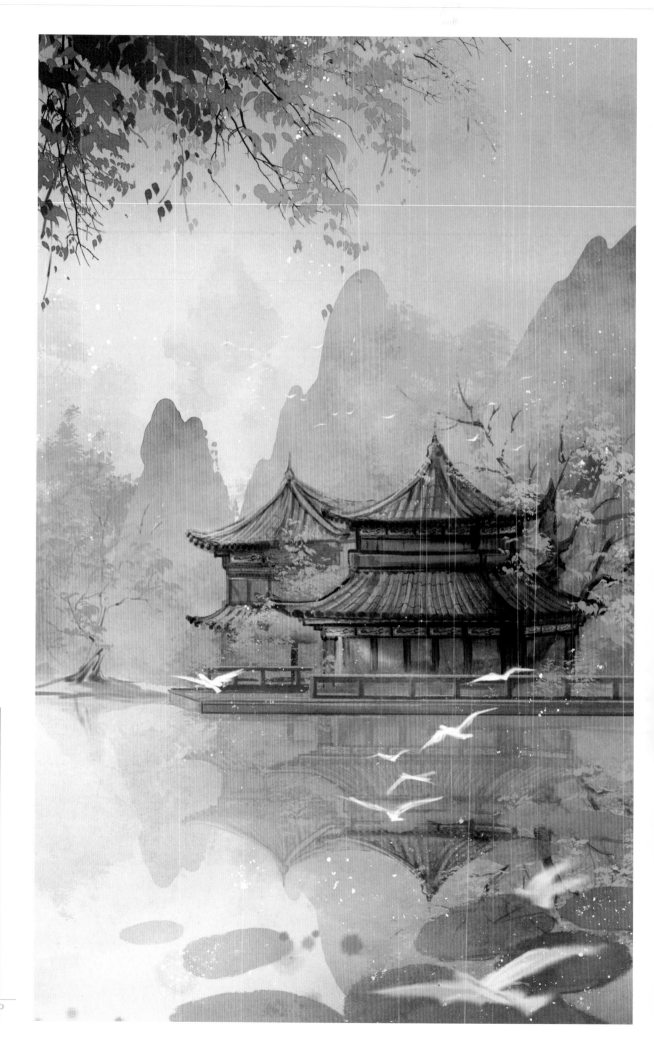

郭外空濛烟雨楼，飞甍巑岌业峰中流。

《初夏游烟雨楼》（节选）文彭·明代

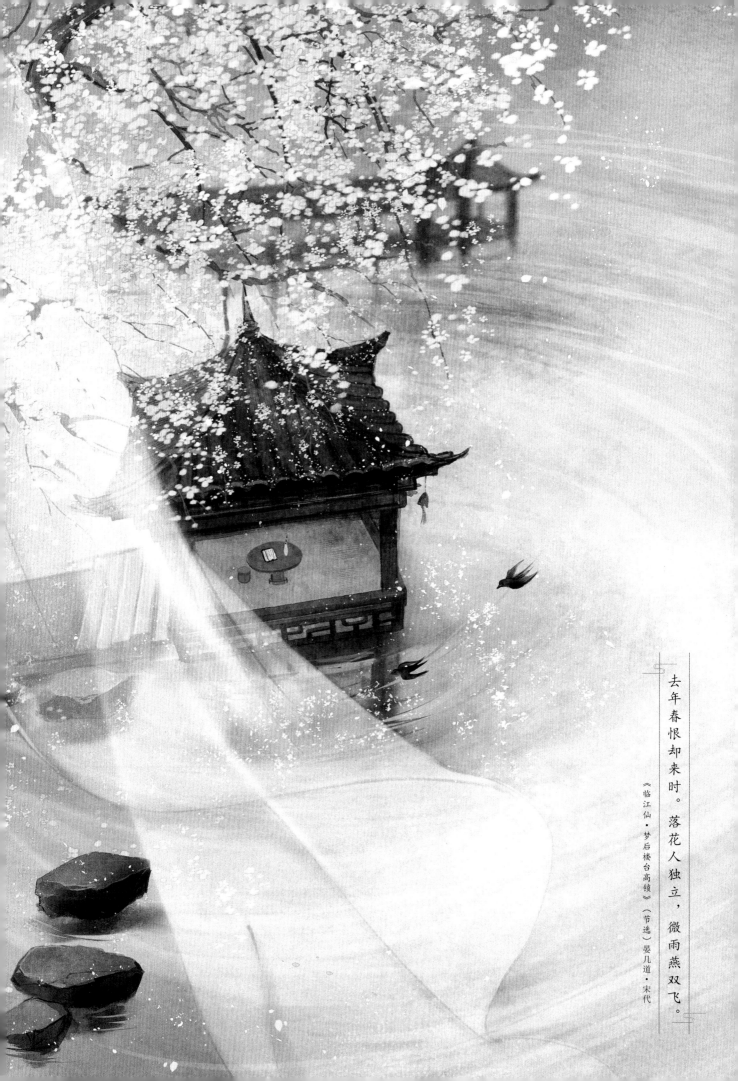

去年春恨却来时。落花人独立，微雨燕双飞。

《临江仙·梦后楼台高锁》（节选）晏几道·宋代

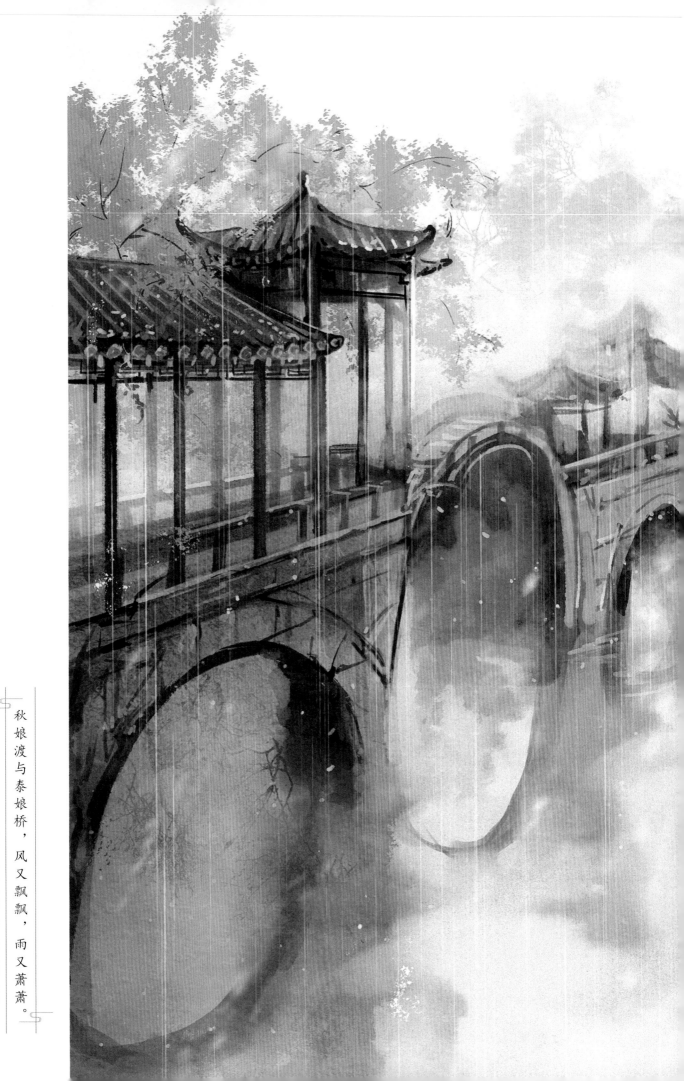

秋娘渡与泰娘桥，风又飘飘，雨又萧萧。

《一剪梅·舟过吴江》（节选）蒋捷·宋代

渭城朝雨浥轻尘，客舍青青柳色新。

《送元二使安西》（节选）王维·唐代

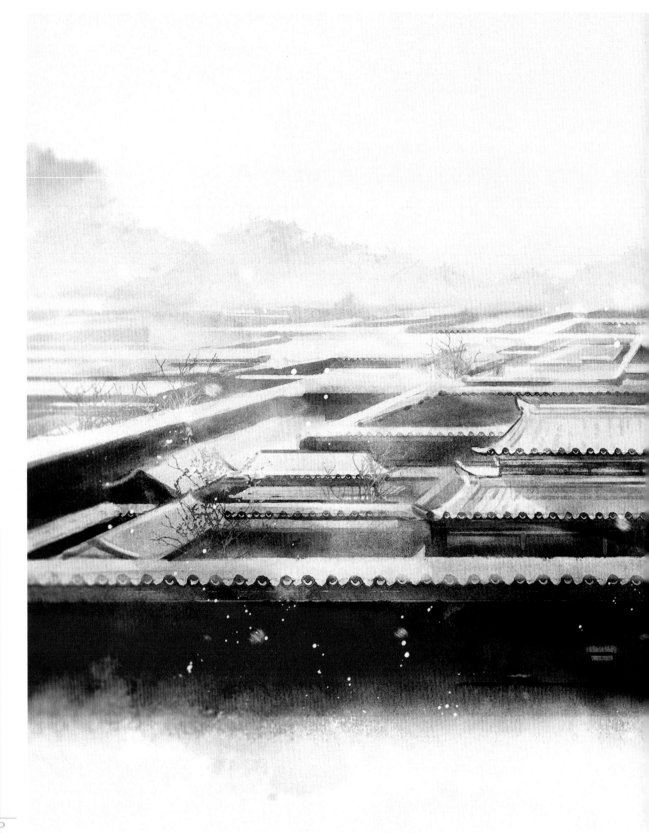

玄宫雪后净芳埃，环佩千门曙色来。

《雪后朝天宫习仪》（节选）王世贞·明代

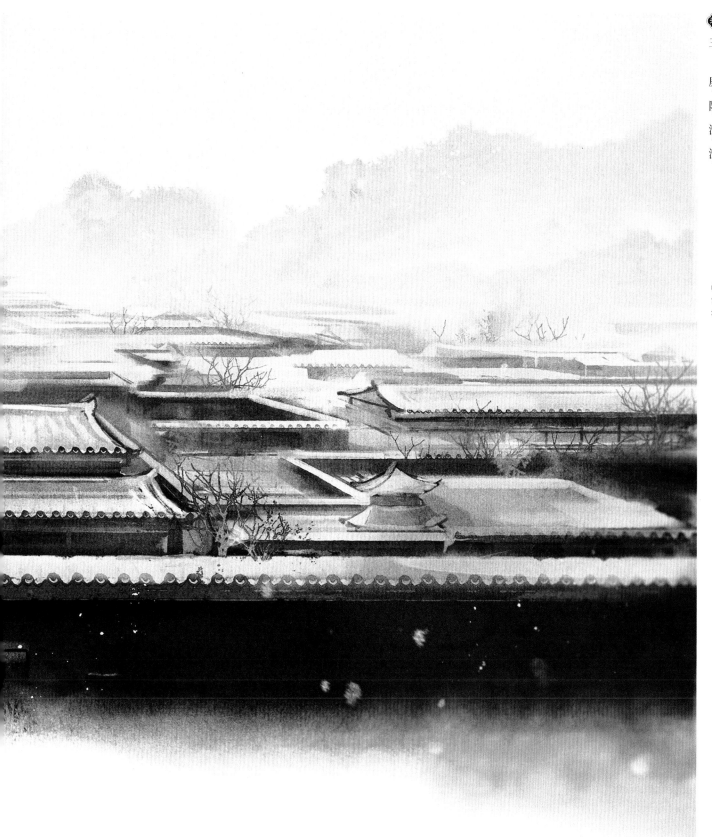

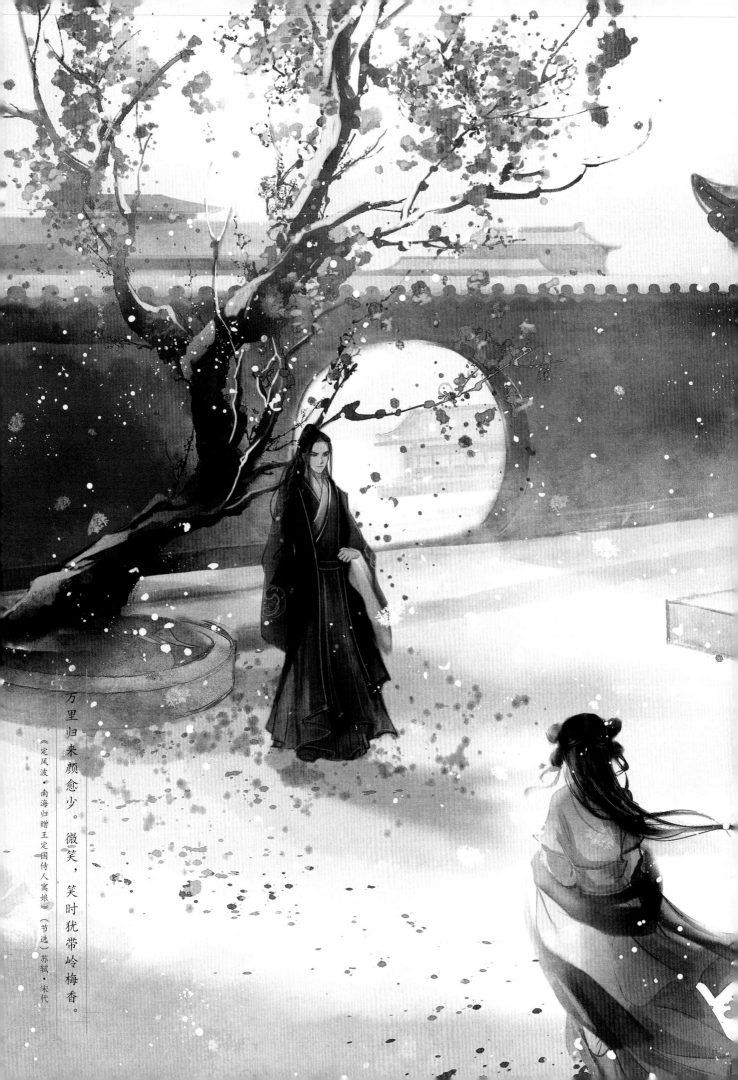

万里归来颜愈少。微笑，笑时犹带岭梅香。

《定风波·南海归赠王定国侍人寓娘》（节选）苏轼·宋代

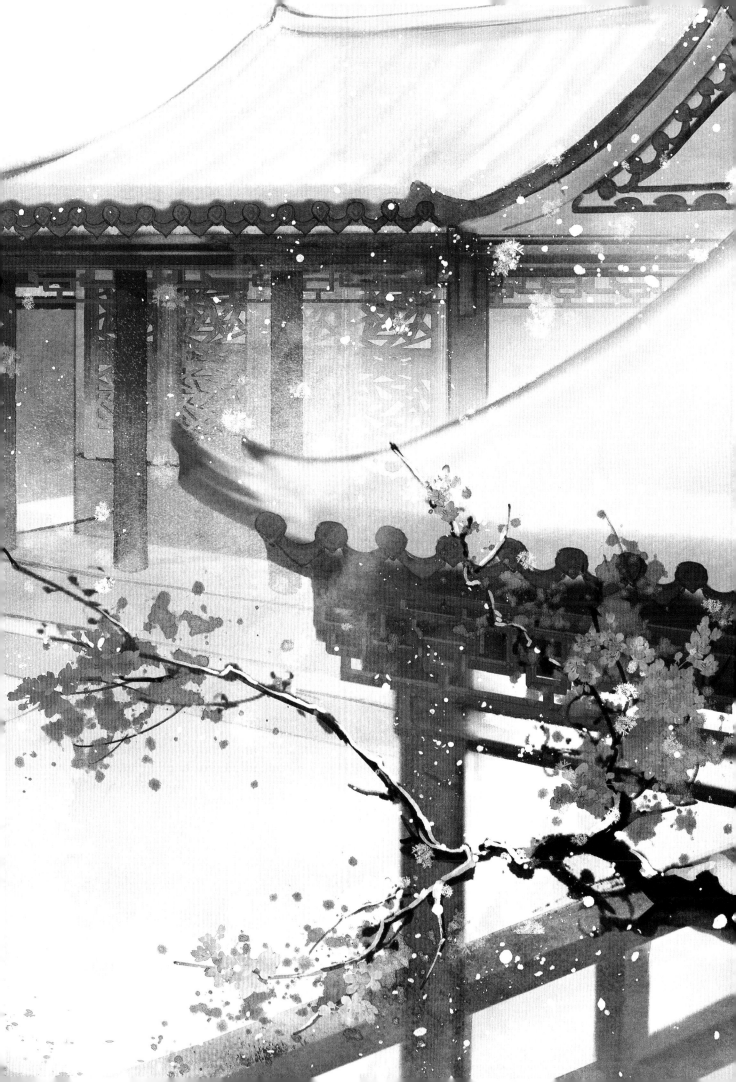

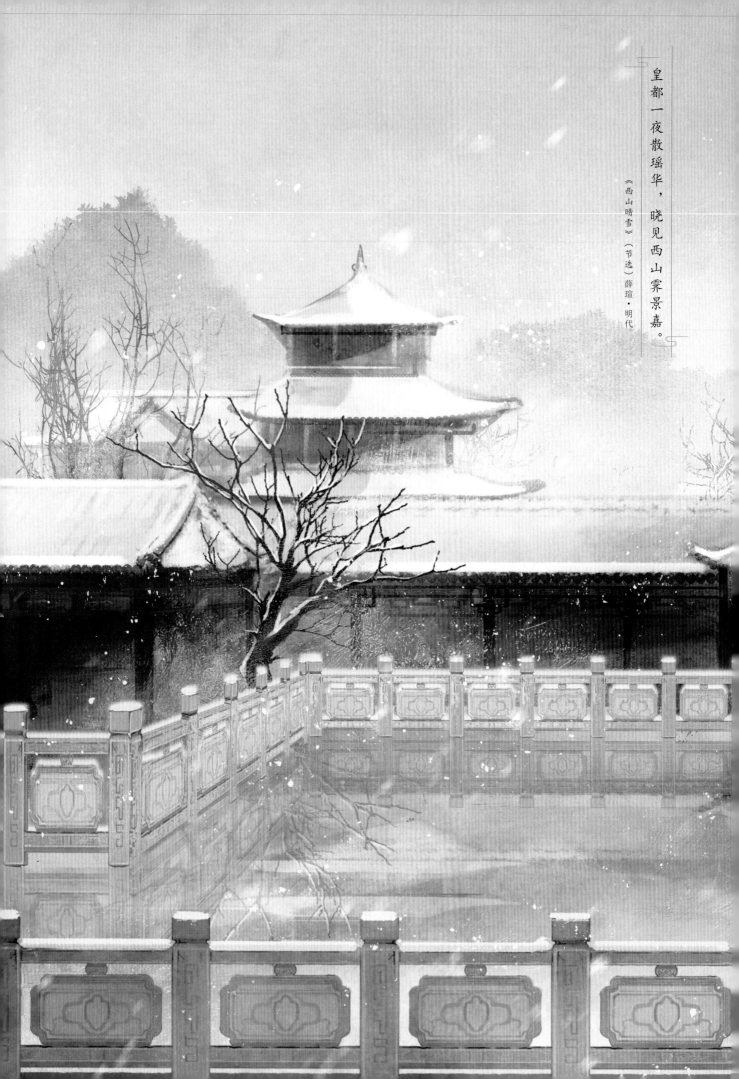

皇都一夜散瑶华，晓见西山霁景嘉。

《西山晴雪》（节选）薛瑄·明代

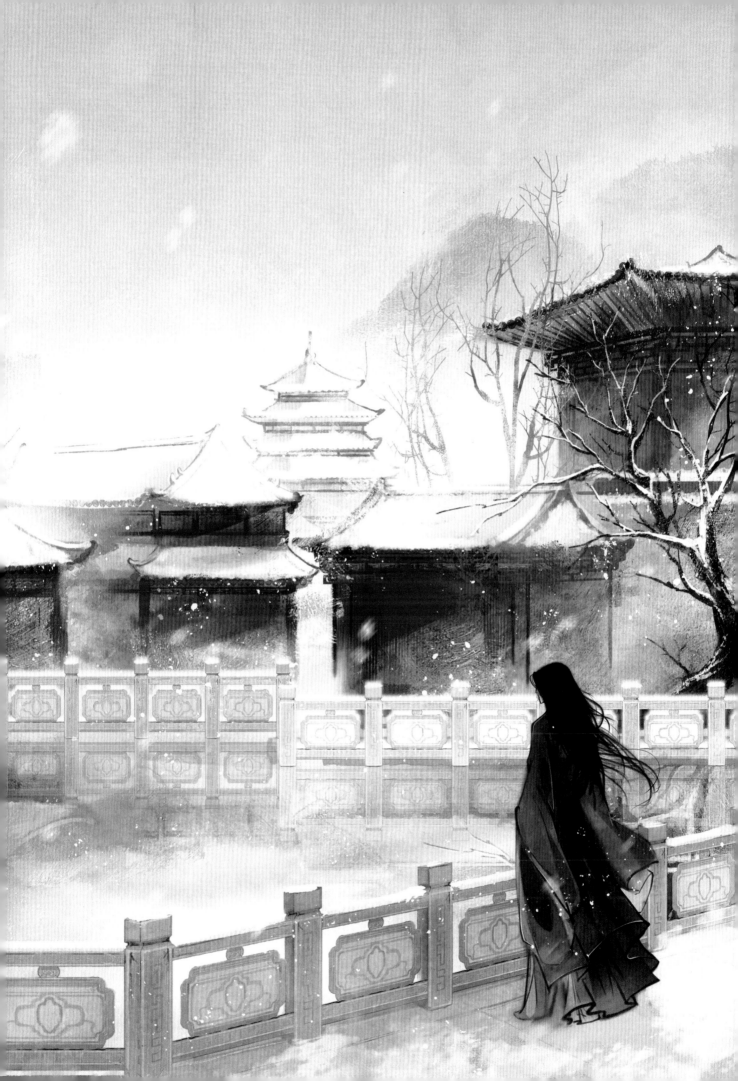

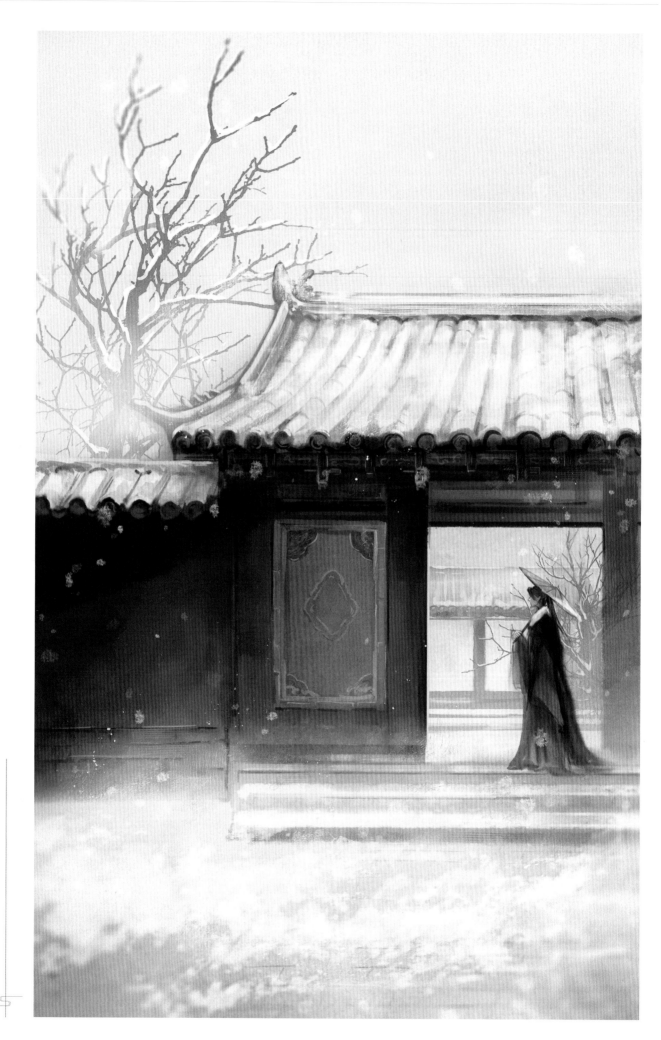

宜春苑外楼堪倚，雪意方浓。

《采桑子》（节选）晏几道·宋代

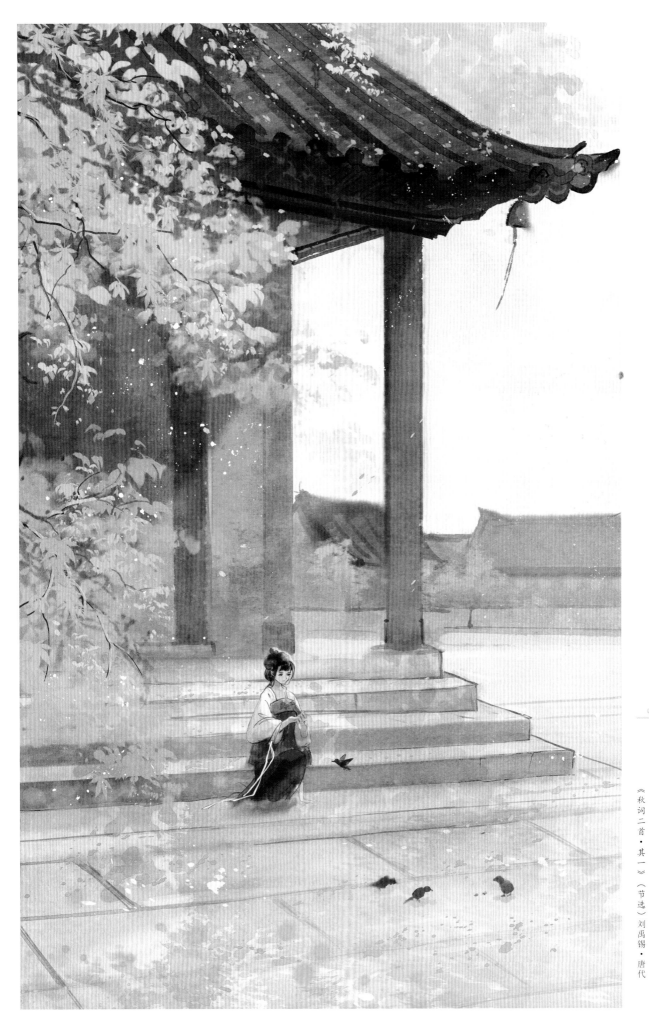

自古逢秋悲寂寥，我言秋日胜春朝。

《秋词二首·其一》（节选）刘禹锡·唐代

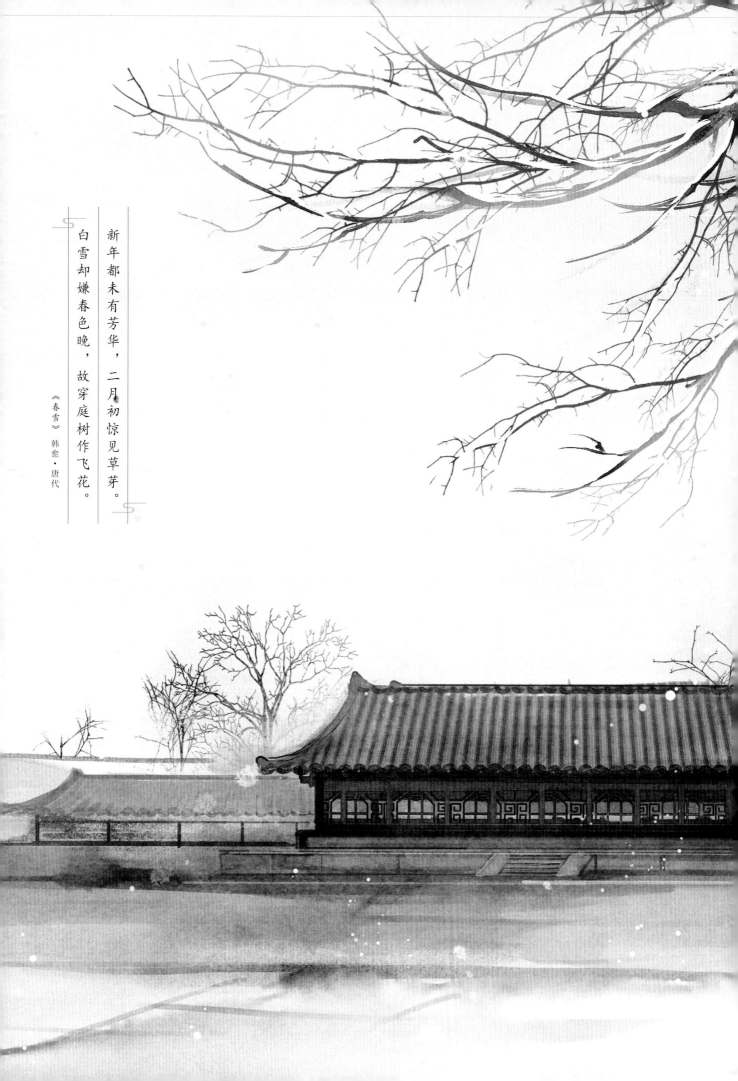

新年都未有芳华，二月初惊见草芽。

白雪却嫌春色晚，故穿庭树作飞花。

《春雪》韩愈·唐代

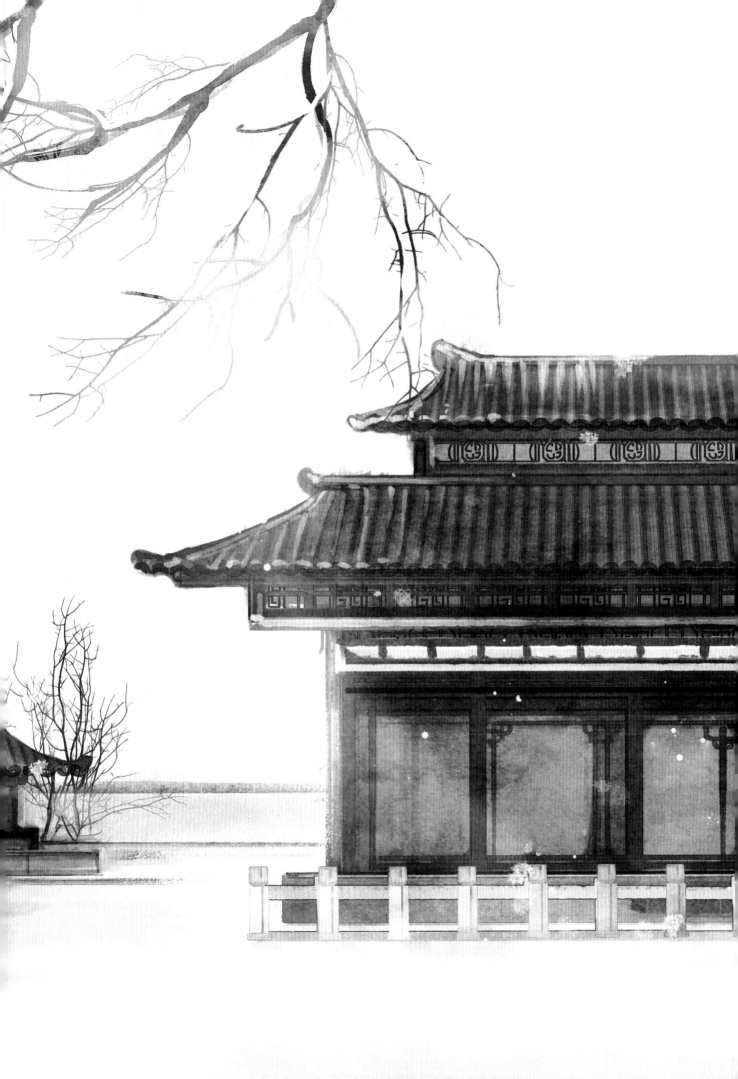

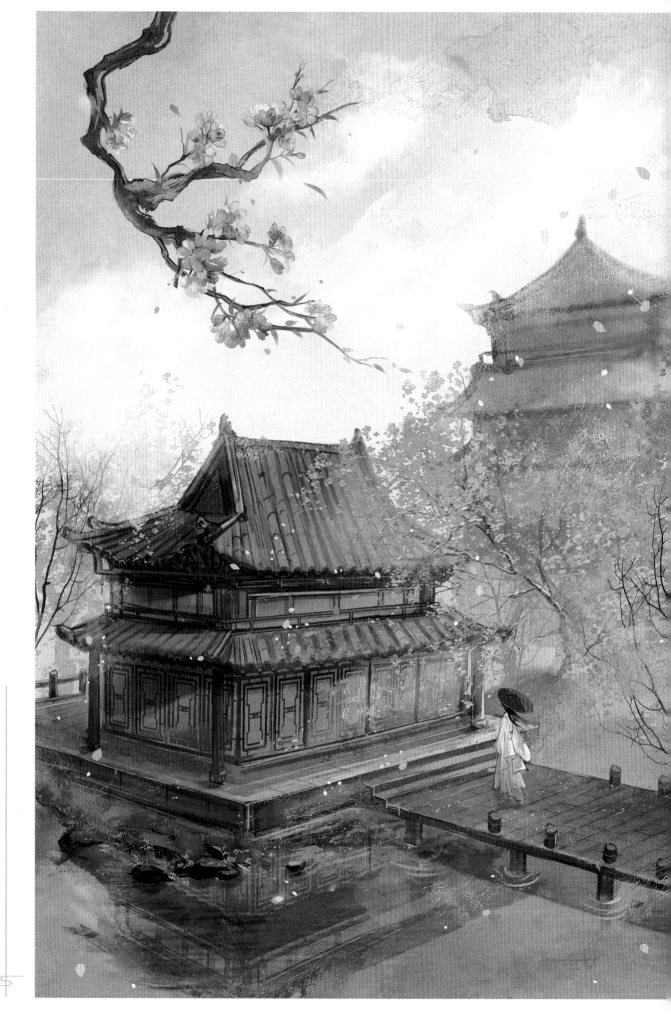

去年今日此门中，人面桃花相映红。

《题都城南庄》（节选）崔护·唐代

繁花一树

卷四

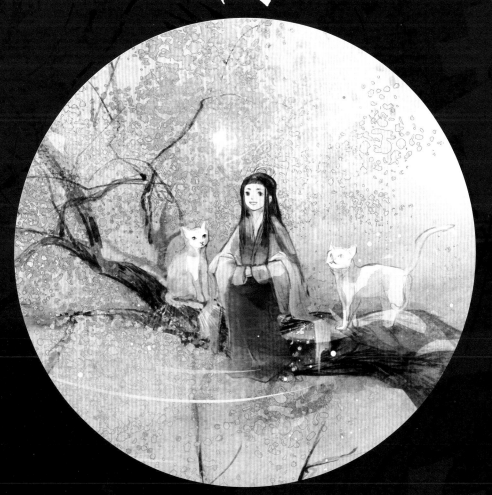

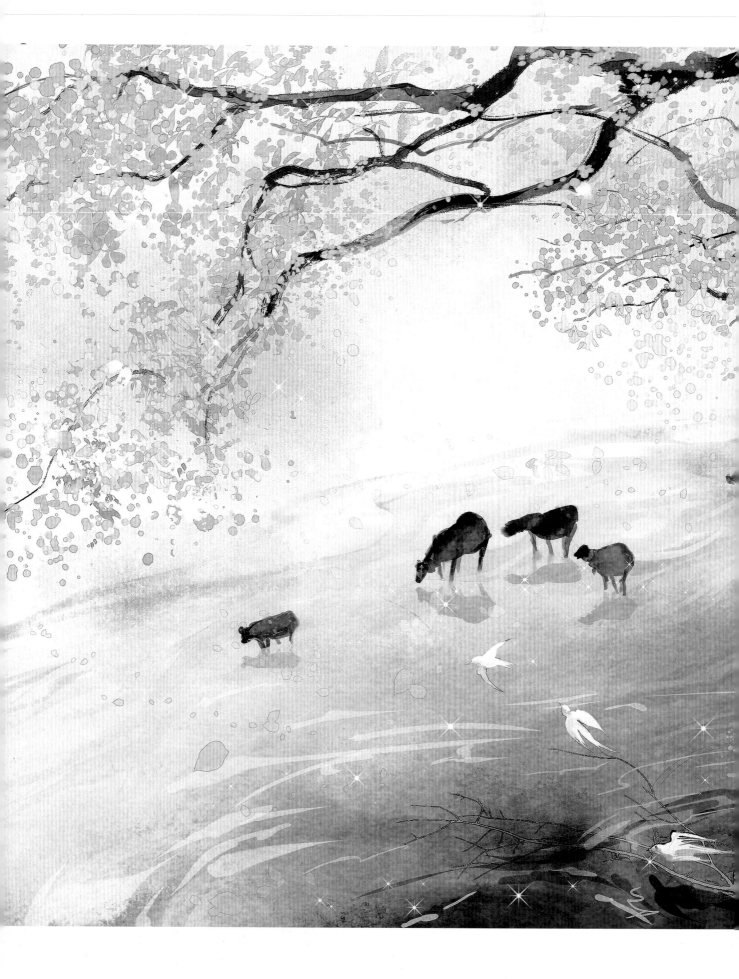

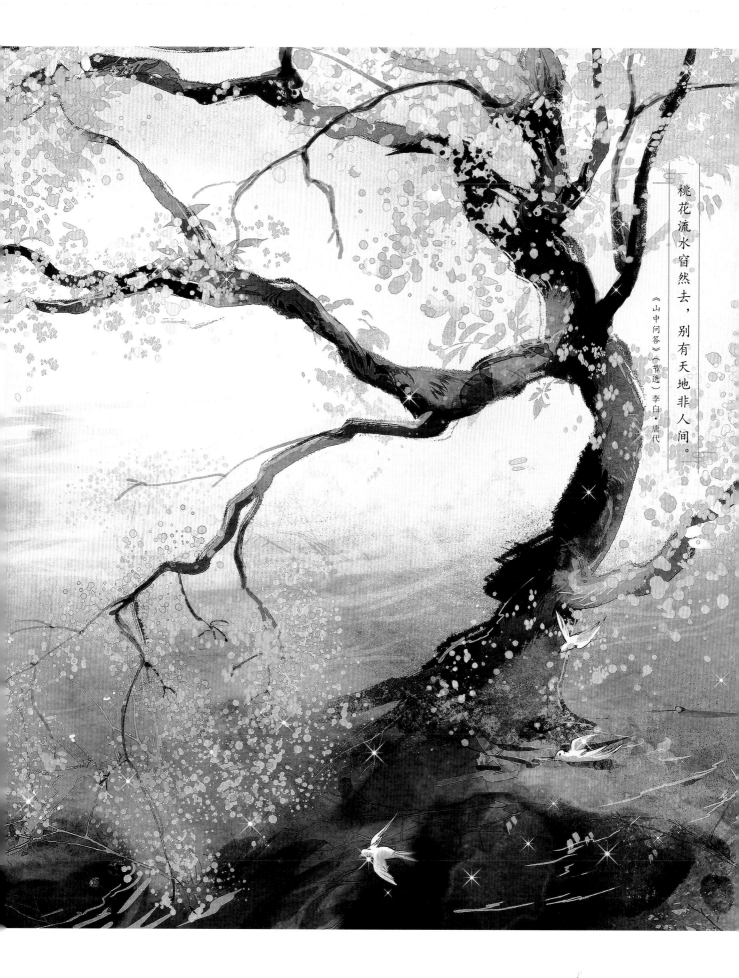

桃花流水窅然去，别有天地非人间。

《山中问答》（节选）李白·唐代

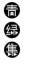
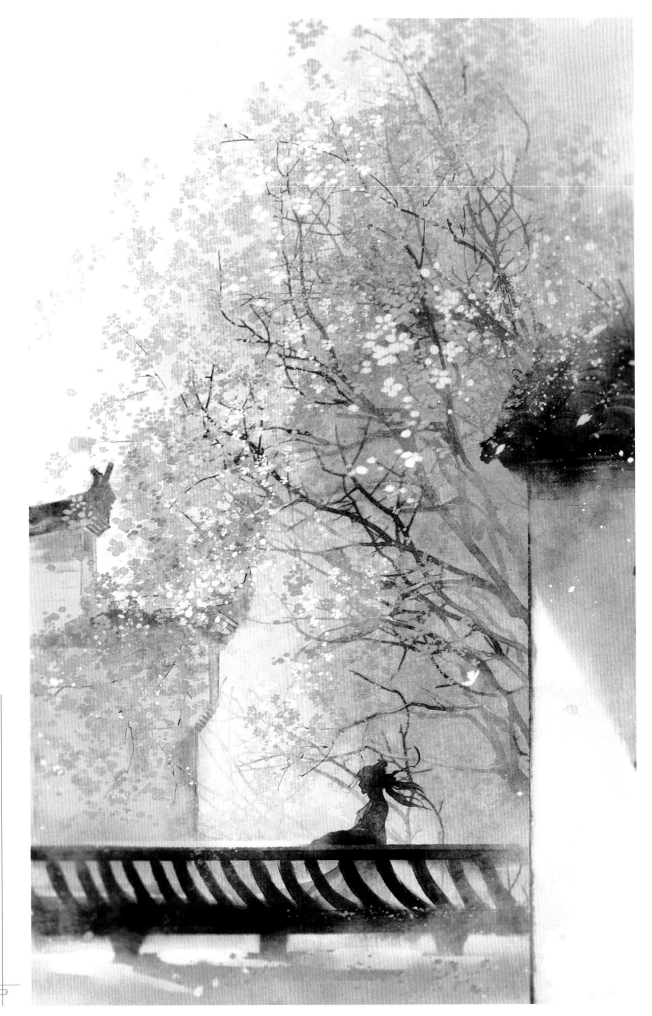

桃花春色暖先开，明媚谁人不看来。

《桃花》（节选）周朴·唐代

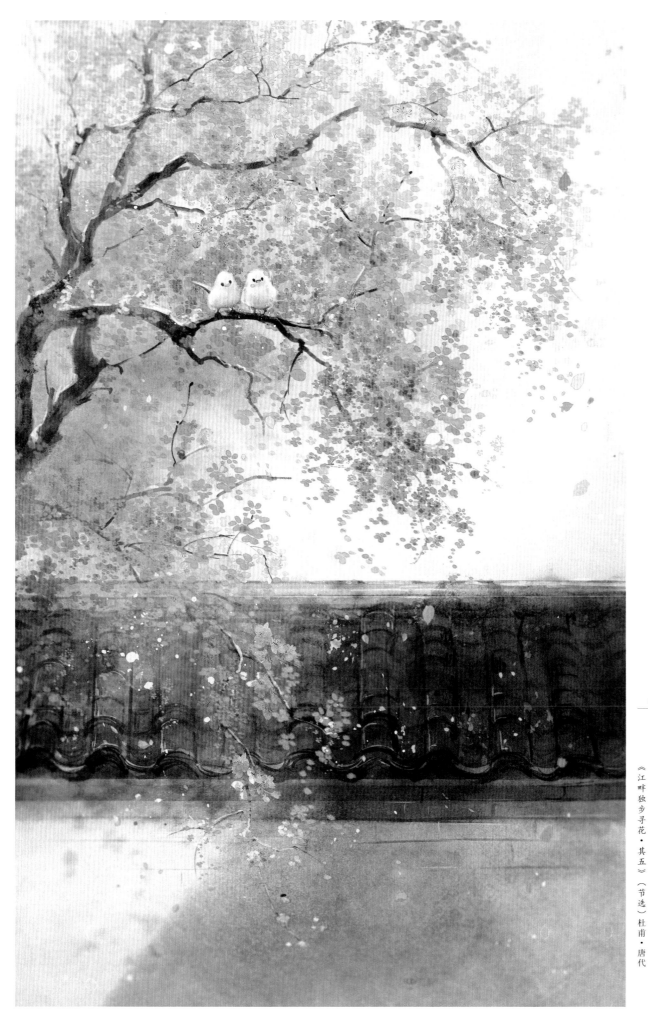

桃花一簇开无主，可爱深红爱浅红？

《江畔独步寻花·其五》（节选）杜甫·唐代

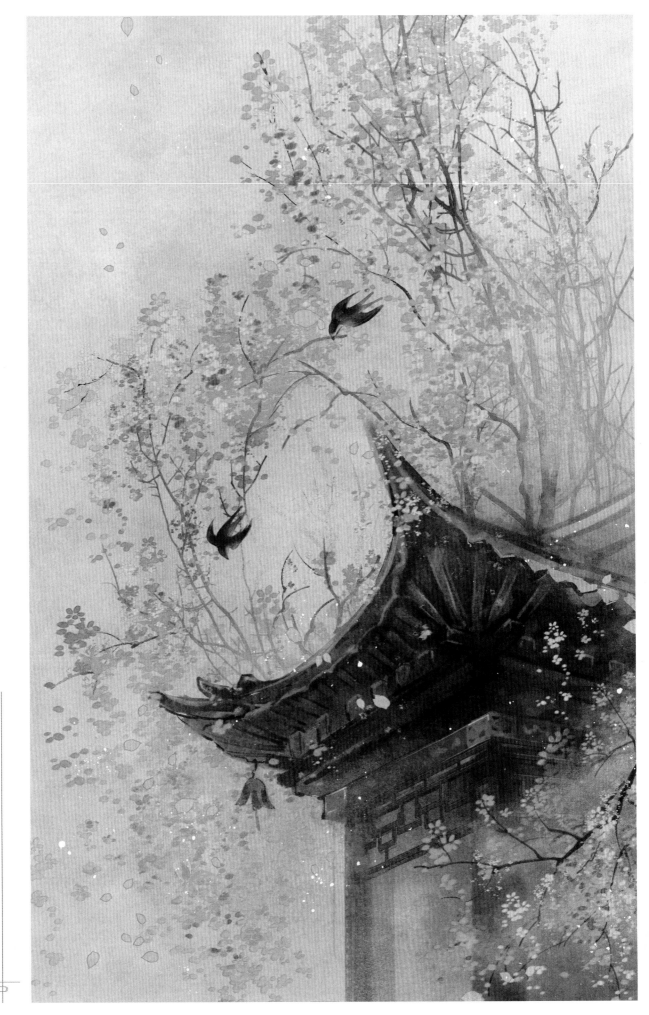

三月残花落更开，小檐日日燕飞来。

《送春》（节选）王令·宋代

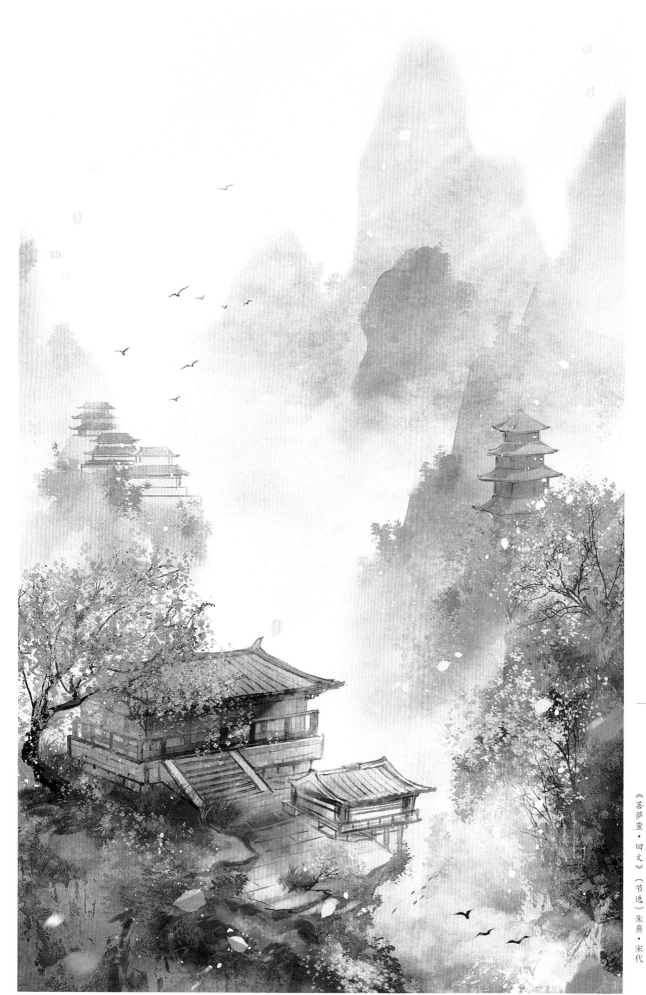

晚红飞尽春寒浅。浅寒春尽飞红晚。

《菩萨蛮·回文》（节选）朱熹·宋代

桃花潭水深千尺，不及汪伦送我情。

《赠汪伦》（节选）李白·唐代

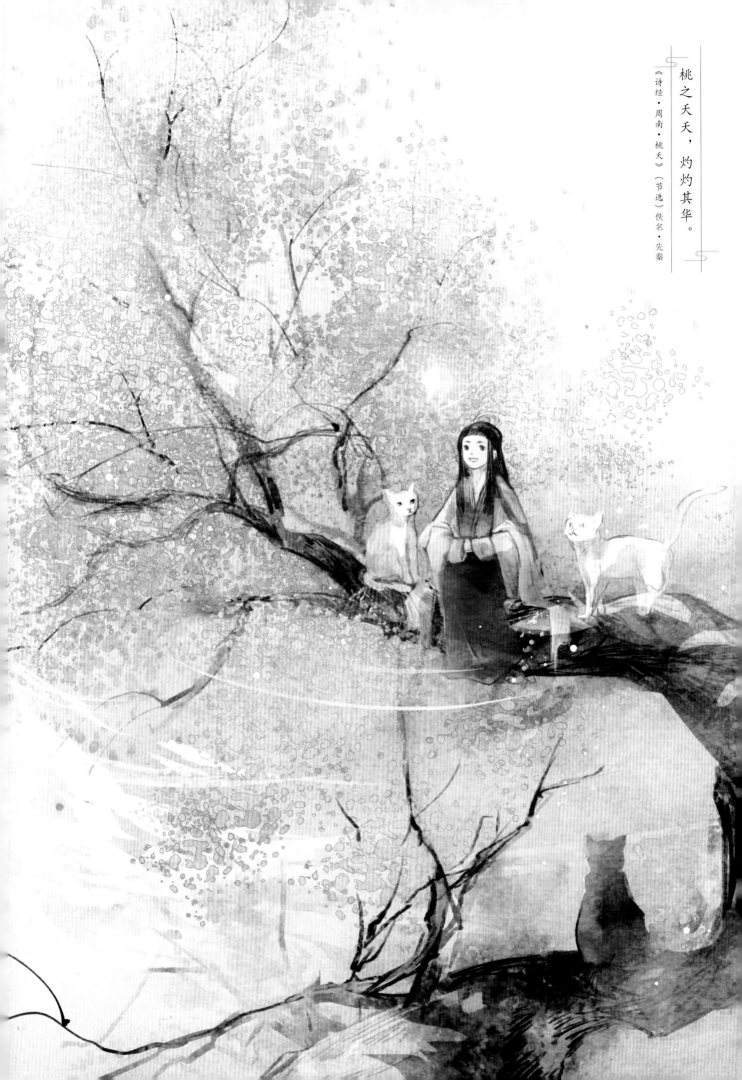

桃之夭夭，灼灼其华。

《诗经·周南·桃夭》（节选）佚名·先秦

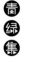

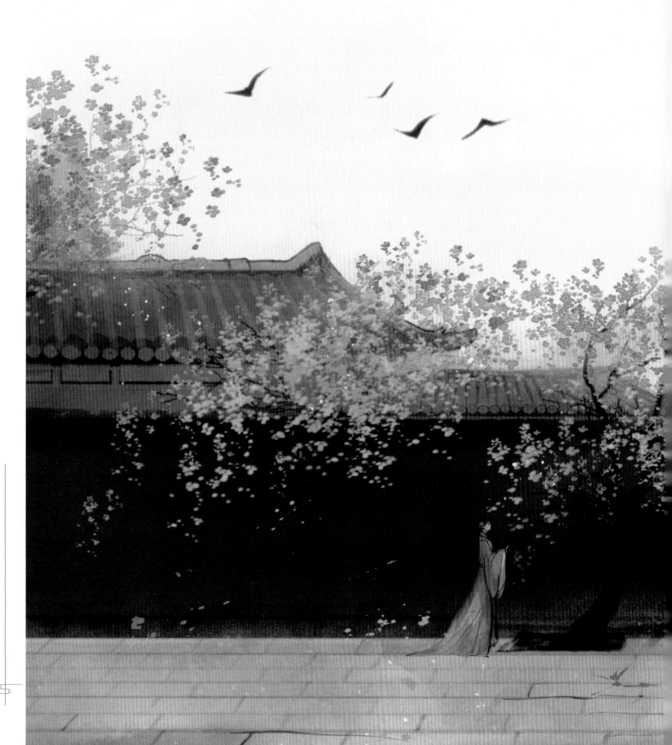

寥落古行宫，宫花寂寞红。

《行宫》（节选）元稹·唐代

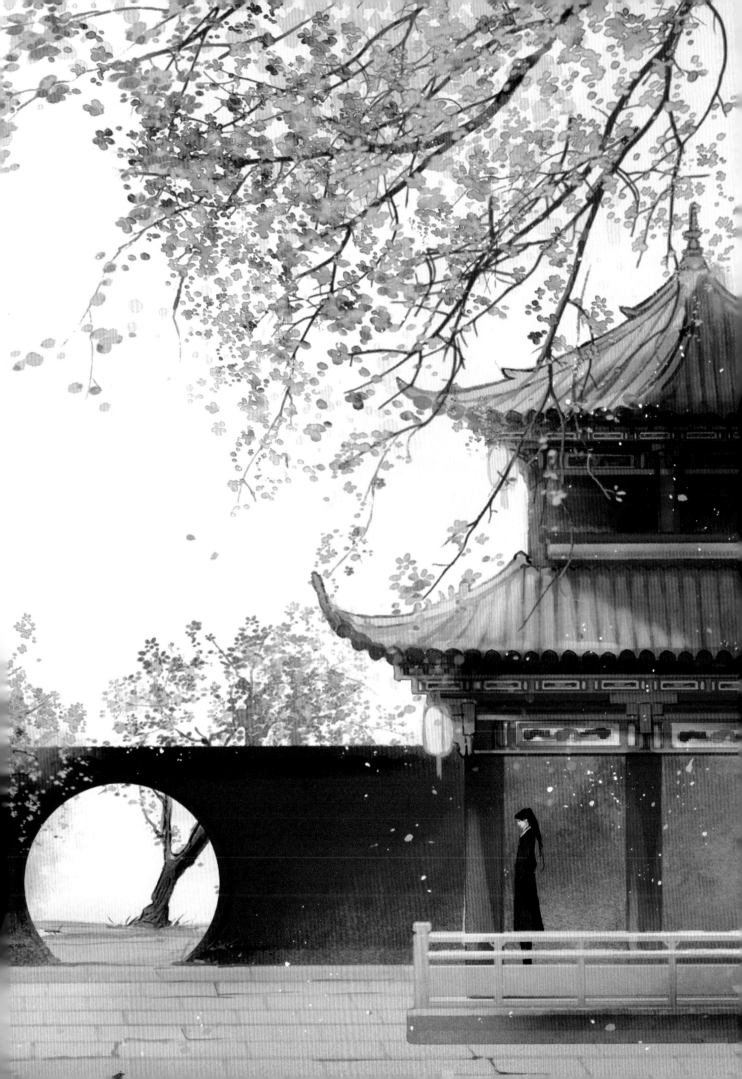

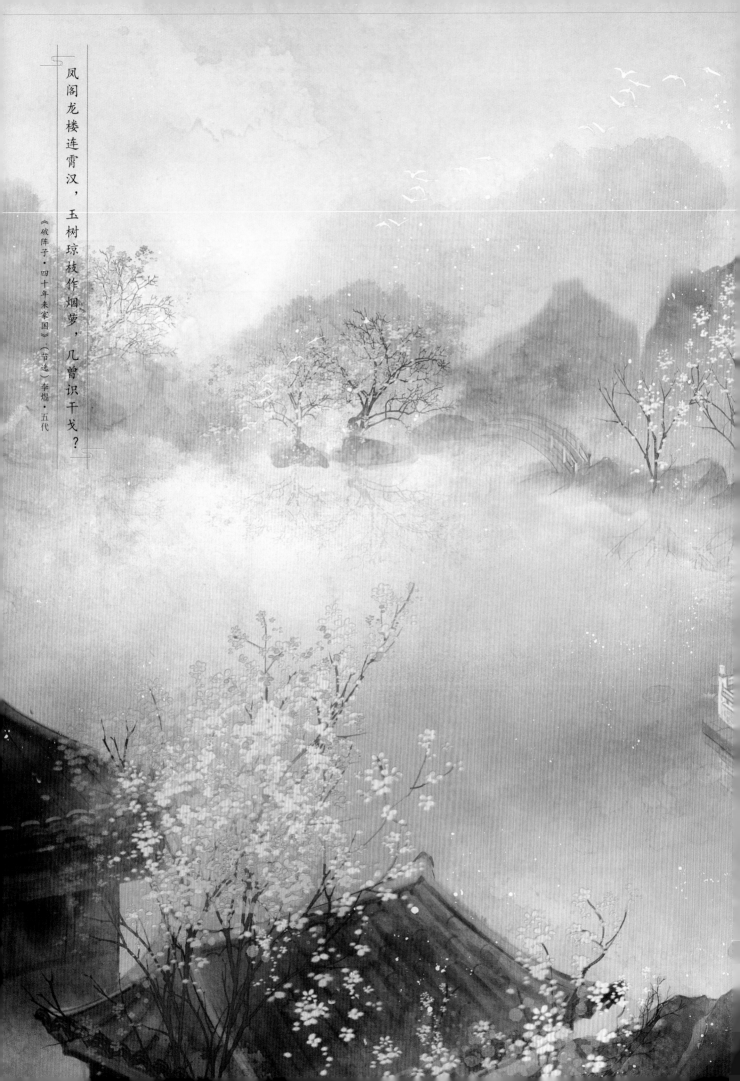

凤阁龙楼连霄汉，玉树琼枝作烟萝，几曾识干戈？

《破阵子·四十年来家国》（节选）李煜·五代

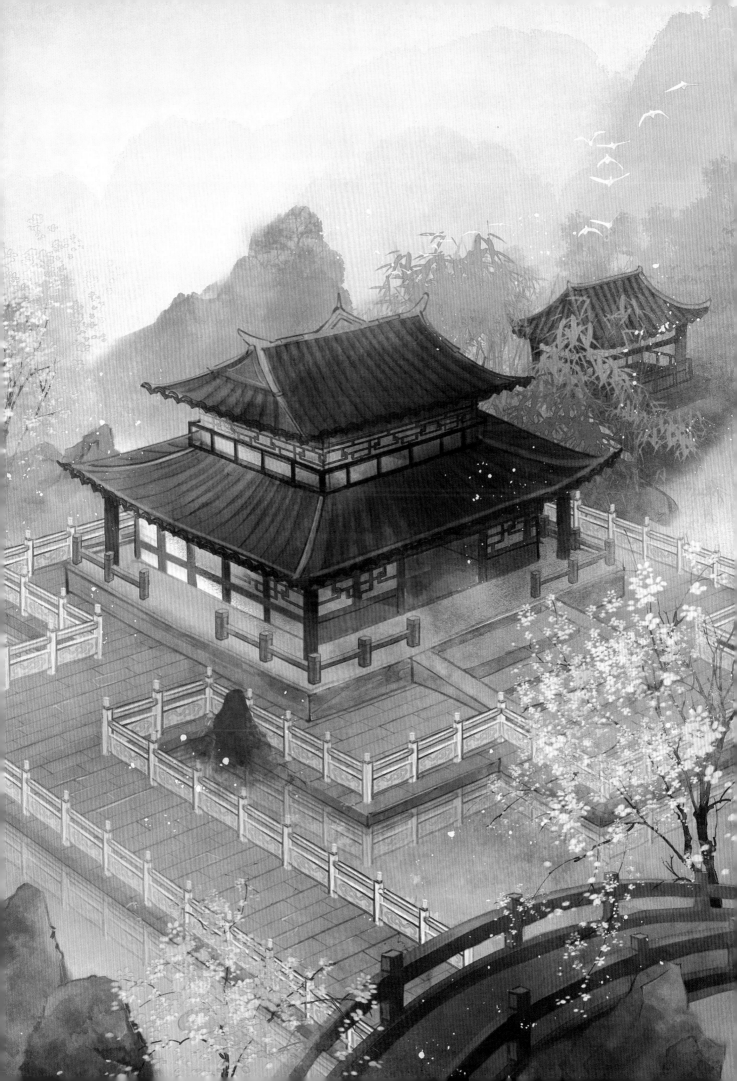

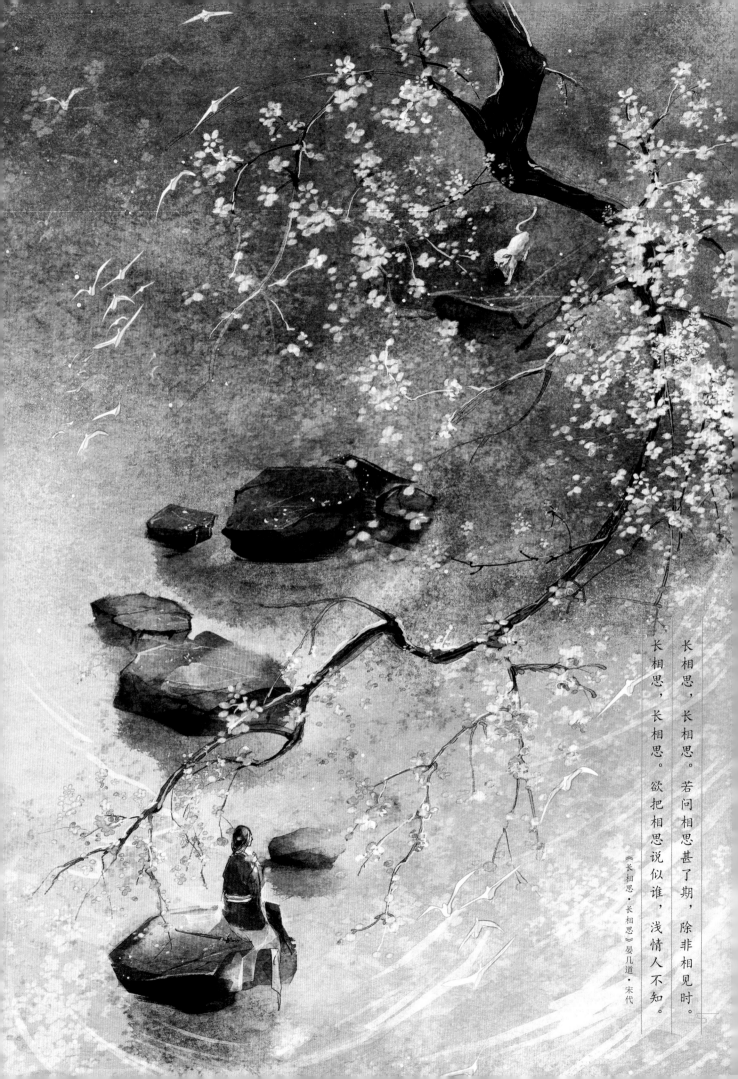

长相思，长相思。若问相思甚了期，除非相见时。

长相思，长相思。欲把相思说似谁，浅情人不知。

《长相思·长相思》晏几道·宋代

放浪江湖

卷五

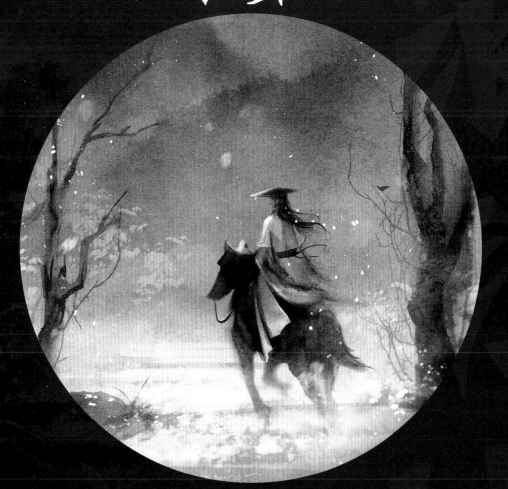

山无陵，江水为竭，冬雷震震，夏雨雪，天地合，乃敢与君绝。

《上邪》（节选）佚名·两汉

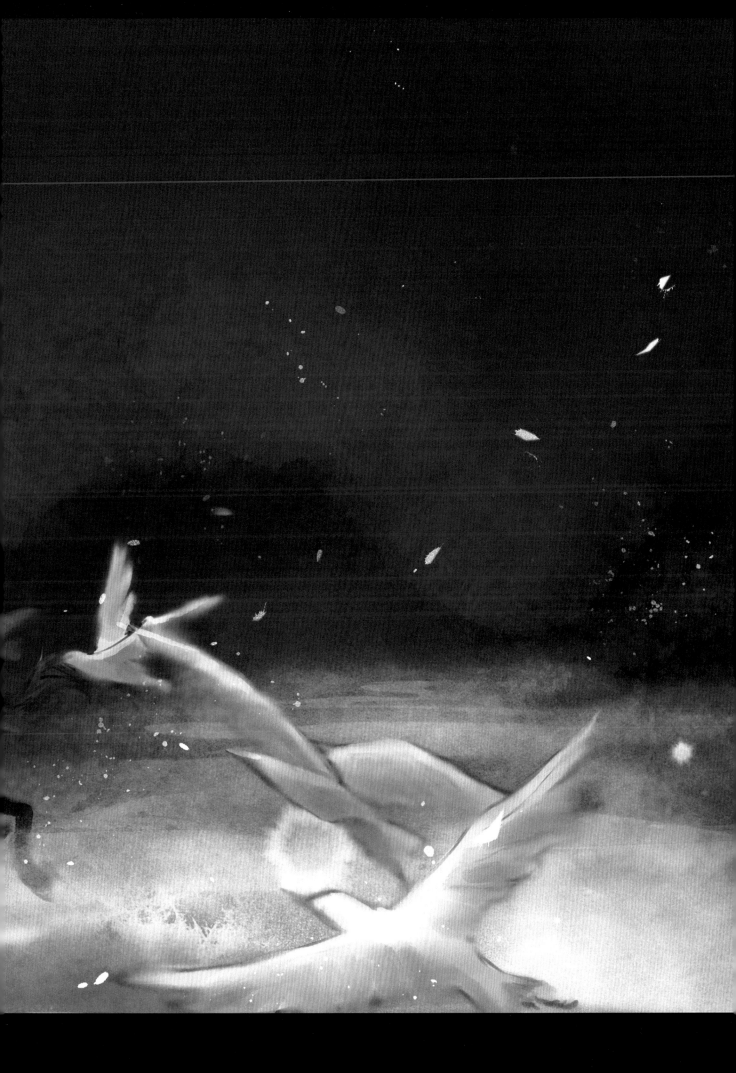

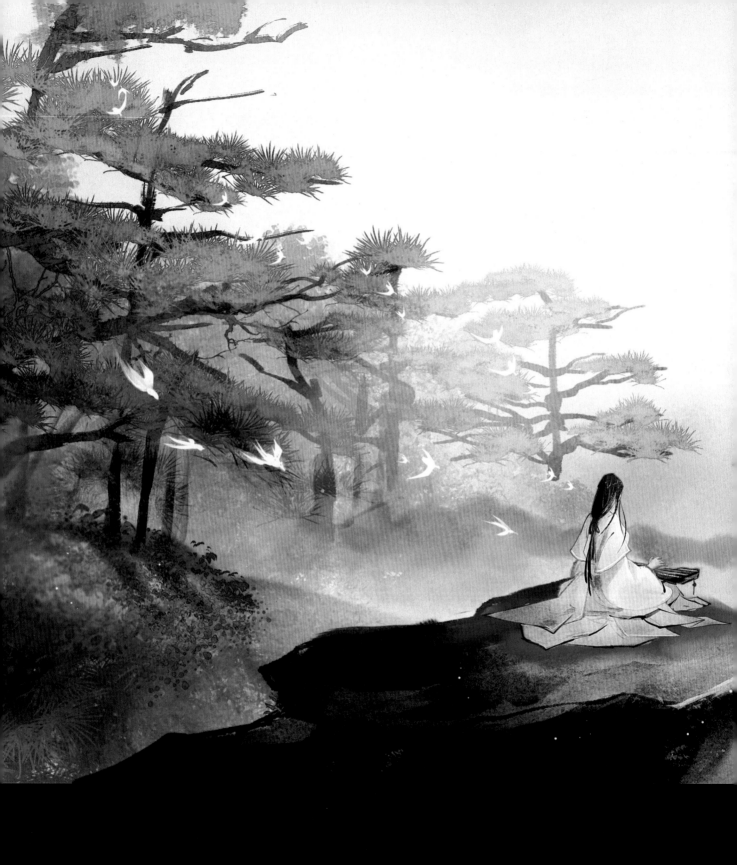

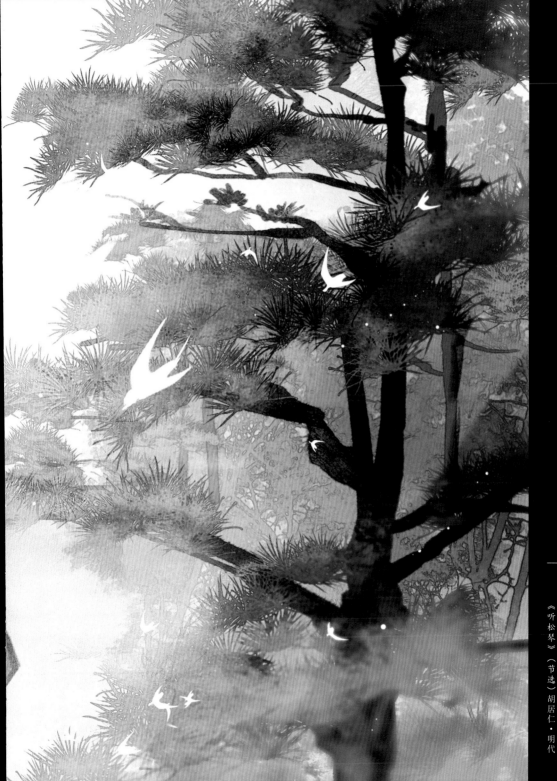

虽无钟子期，山岩人细听。

《听松琴》（节选）胡居仁·明代

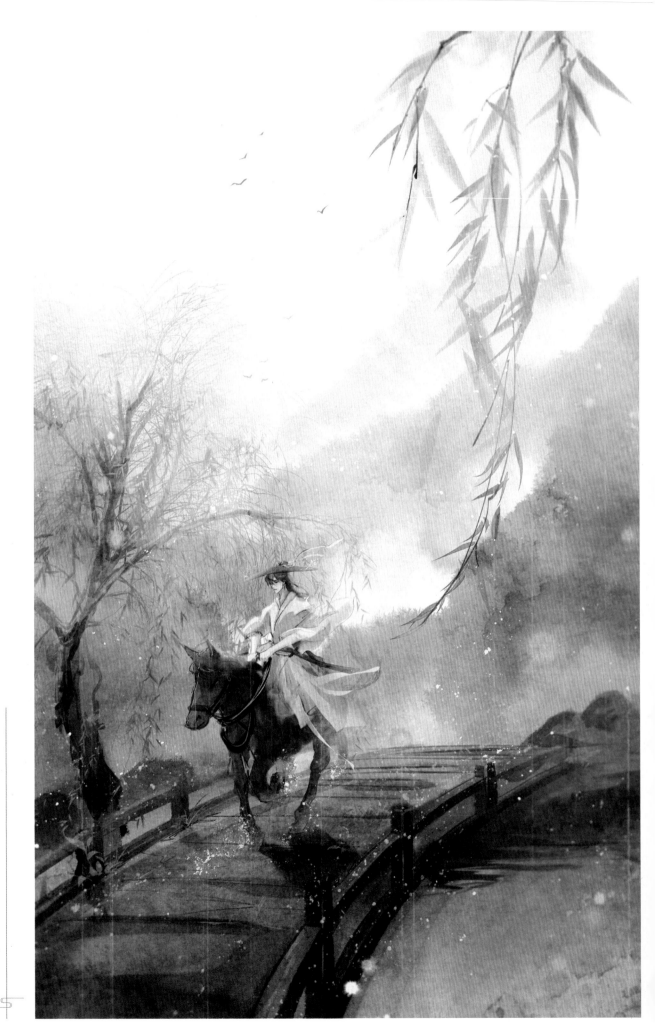

如今却忆江南乐，当时年少春衫薄。

《菩萨蛮·如今却忆江南乐》（节选）韦庄·唐代

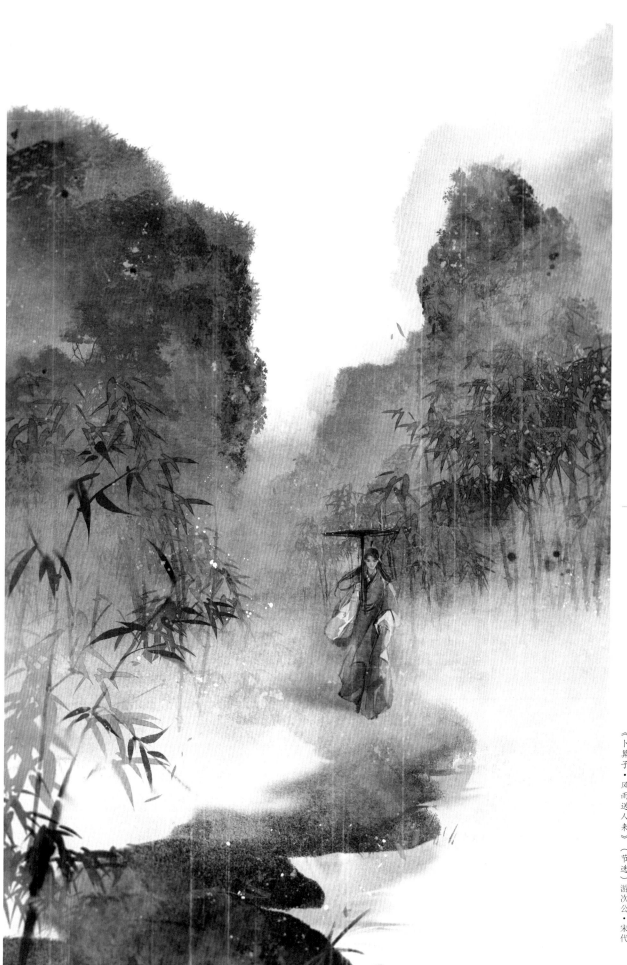

风雨送人来，风雨留人住。草草杯盘话别离，风雨催人去。

《卜算子·风雨送人来》（节选）游次公·宋代

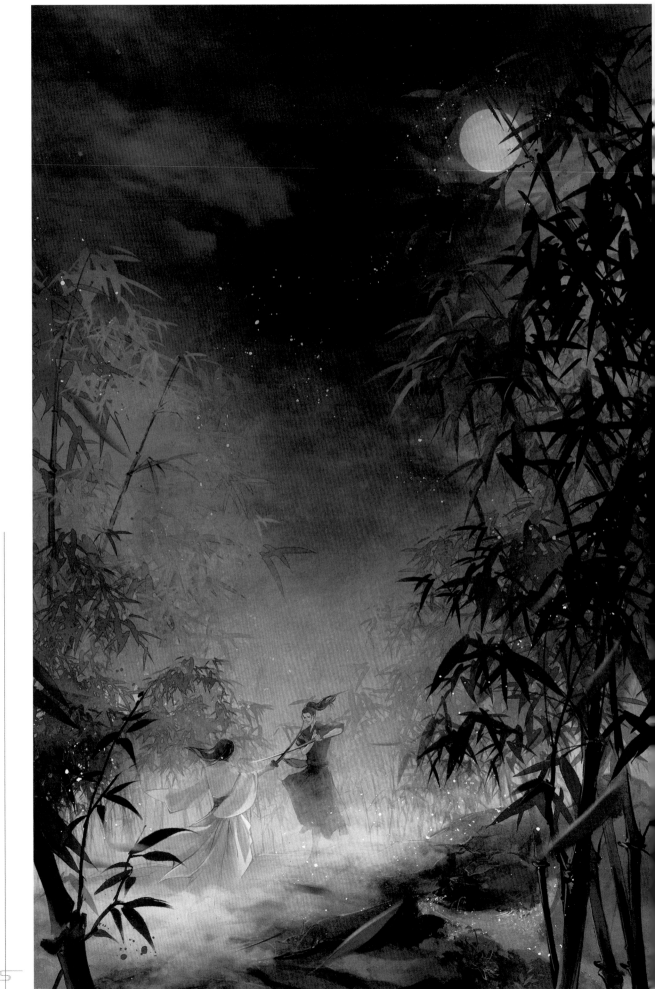

十年磨一剑，霜刃未曾试。今日把示君，谁有不平事？

《剑客》贾岛·唐代

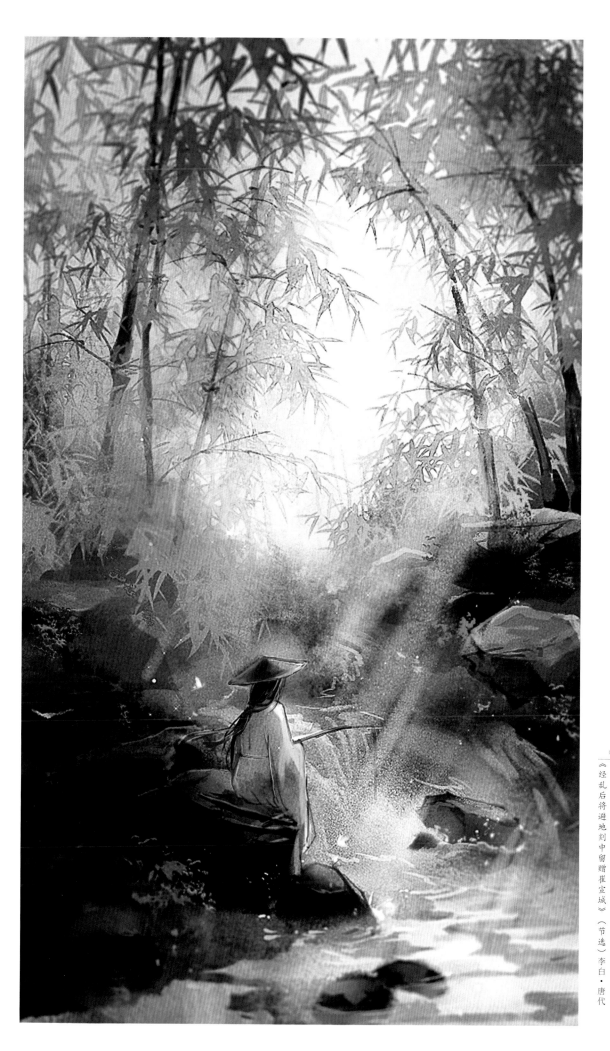

独散万古意，闲垂一溪钓。

《经乱后将避地剡中留赠崔宣城》（节选）李白·唐代

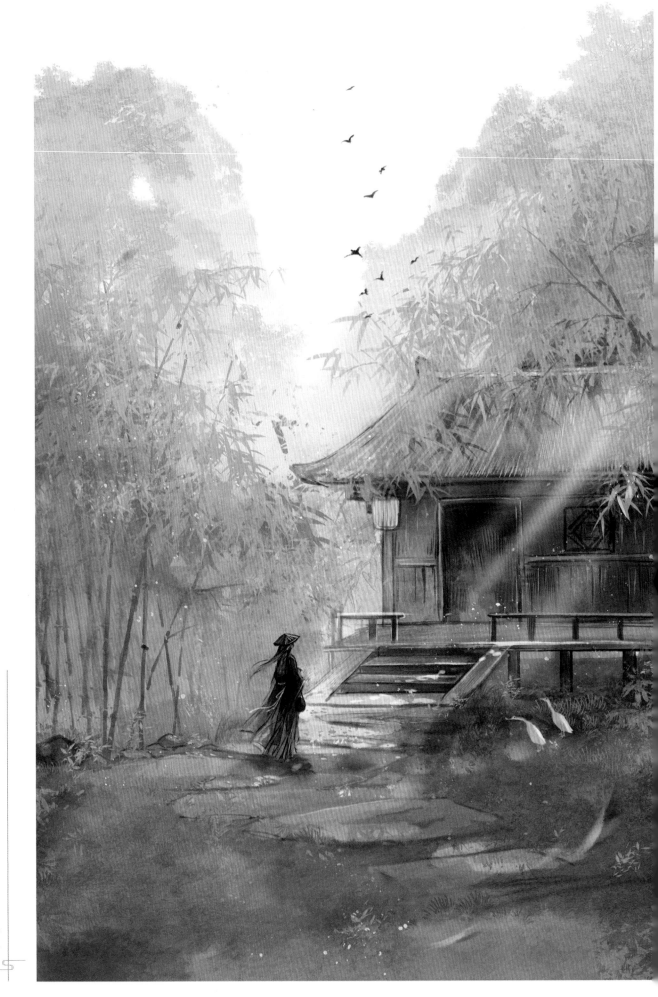

莎深苔滑地无尘，竹冷花迟剩驻春。

《访友人幽居二首·其一》（节选）雍陶·唐代

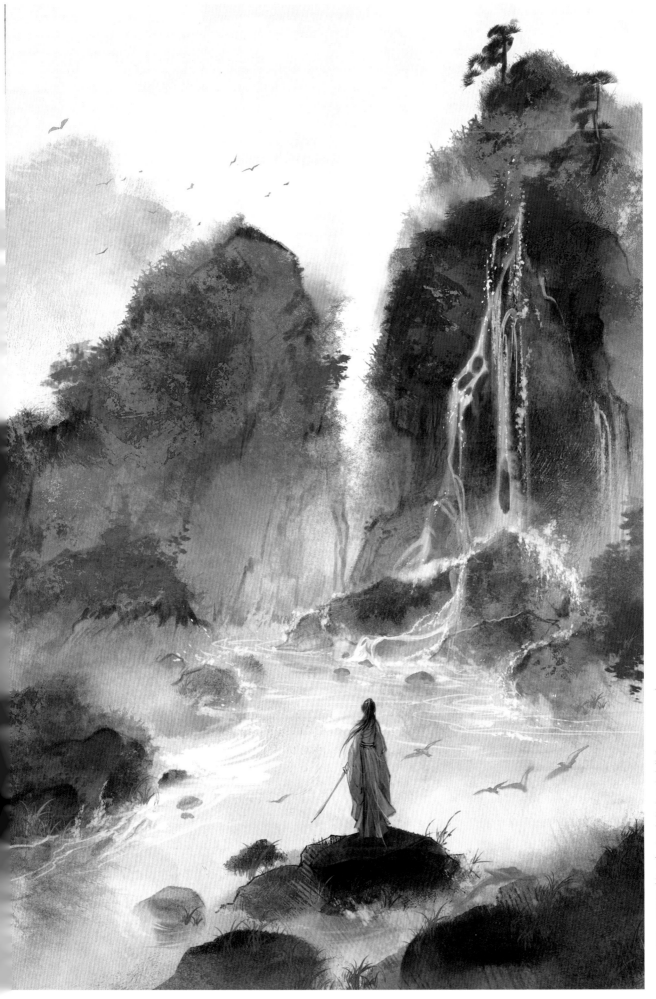

欲寻盘古开天迹，仗剑昆仑看瀑来。

《题仗剑昆仑看瀑图》（节选）丘逢甲·清代

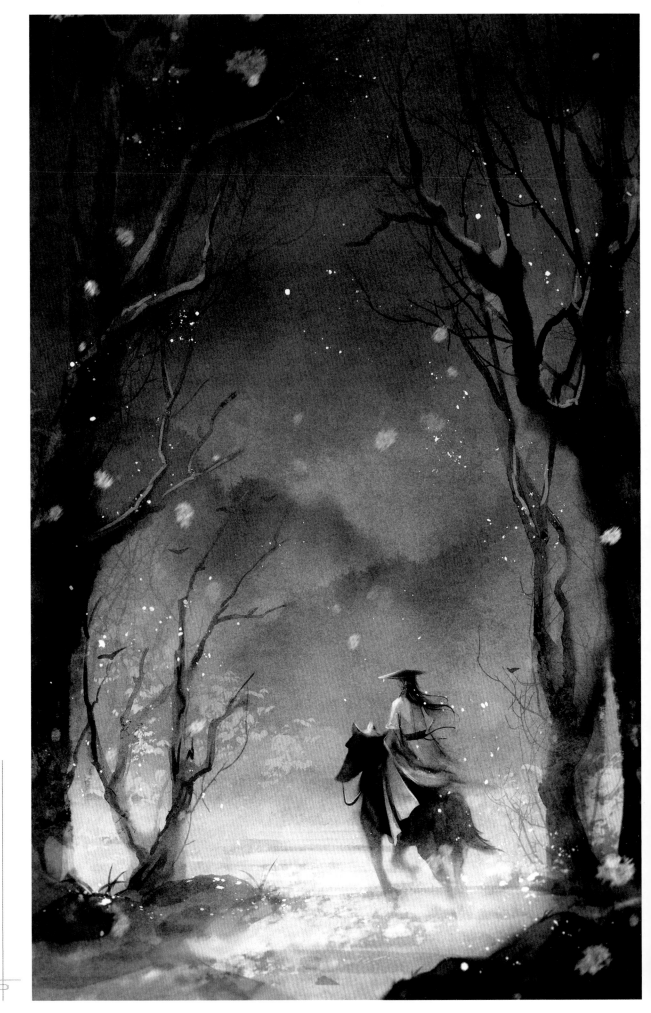

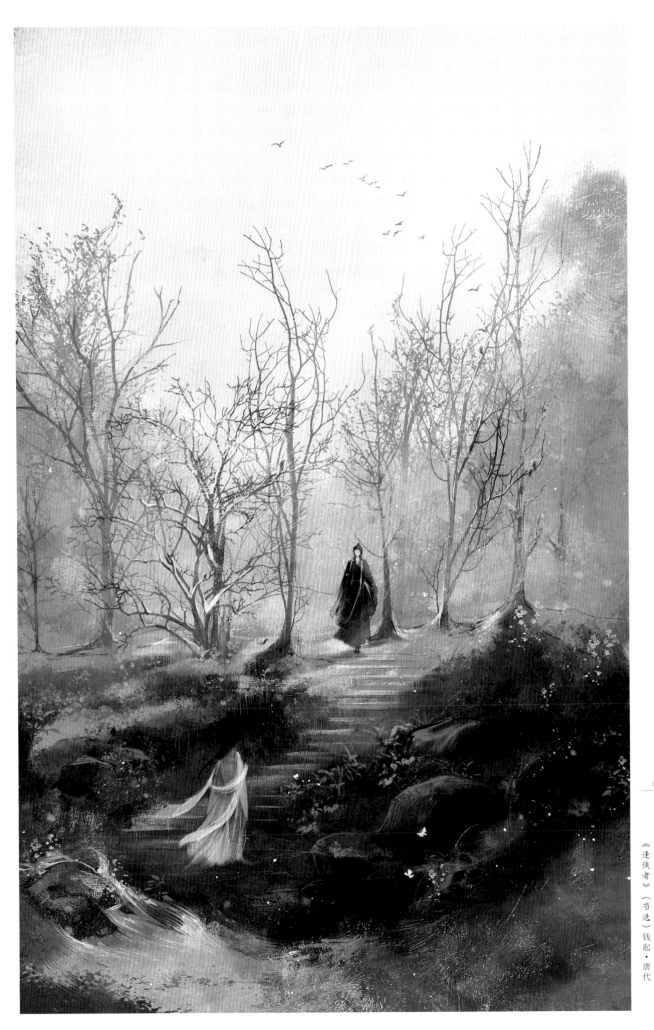

燕赵悲歌士，相逢剧孟家。

《逢侠者》（节选）钱起·唐代

立谈中，死生同。一诺千金重。推翘勇，矜豪纵。

《六州歌头·少年侠气》（节选）贺铸·宋代

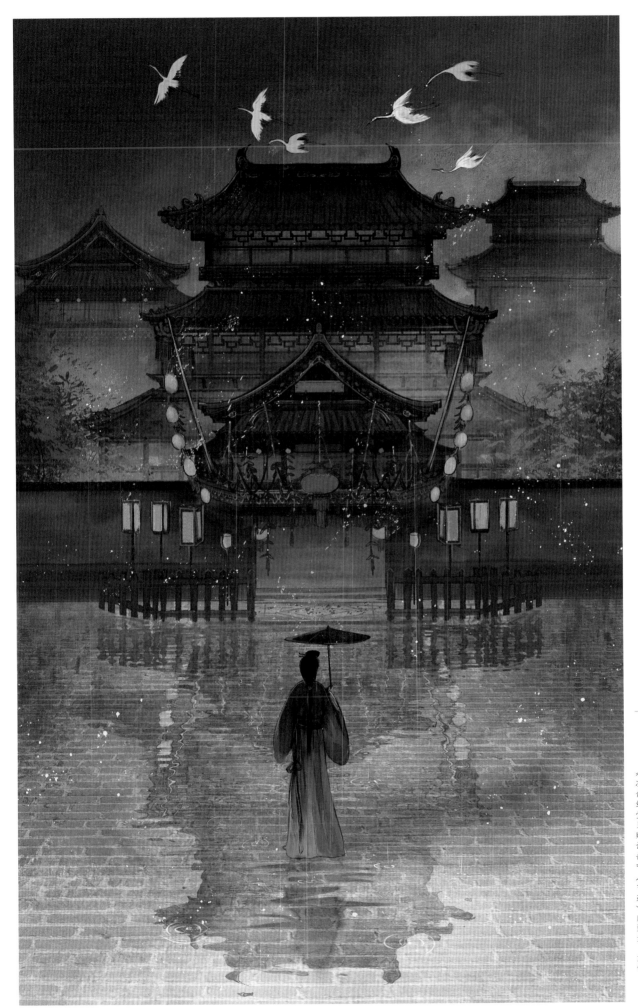

茫茫天地凉风急，渺渺江湖夜雨多。

《次俞绍堂见赠诗韵》（节选）成廷圭·元代

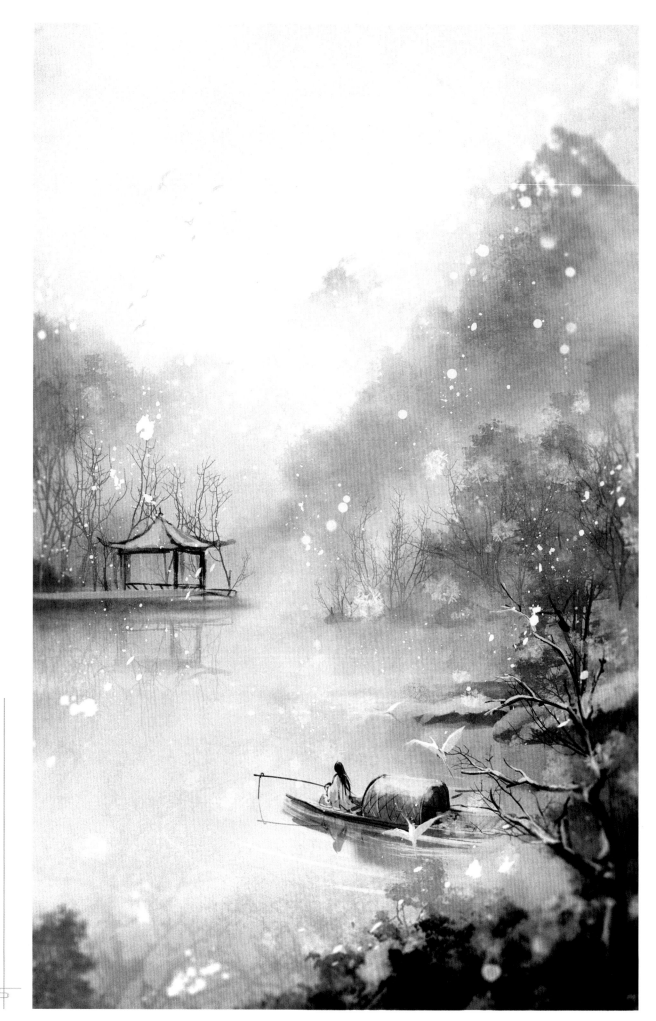

肯藏太乙烧丹火，不落天随钓雪船。

《咏孟端溪山渔隐长卷》（节选）陶振·明代

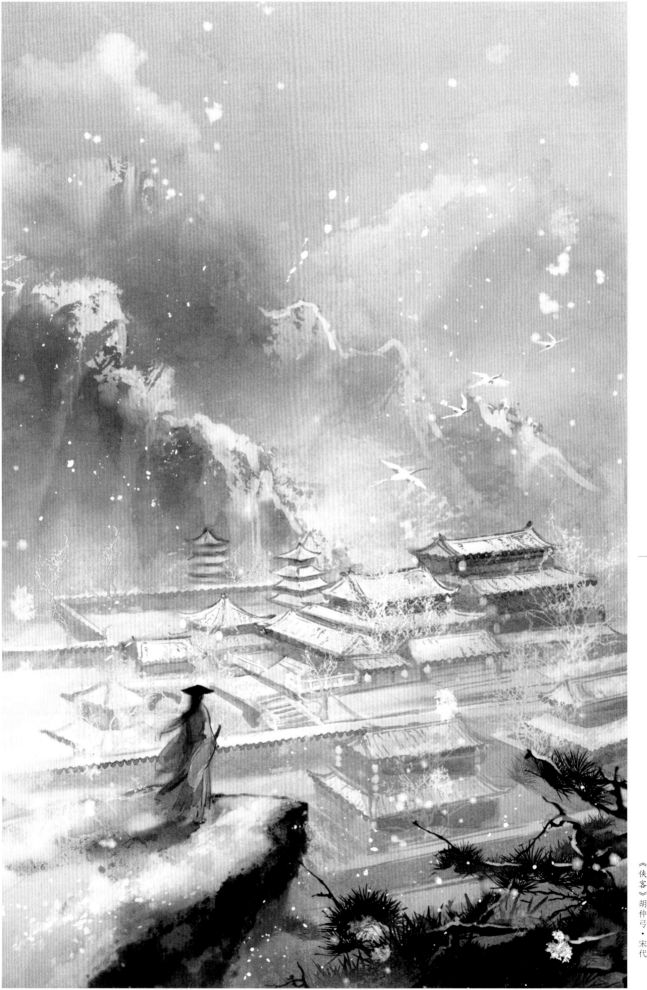

仗剑一长笑，出门游四方。雄心吞宇宙，侠骨耐风霜。

《侠客》胡仲弓·宋代

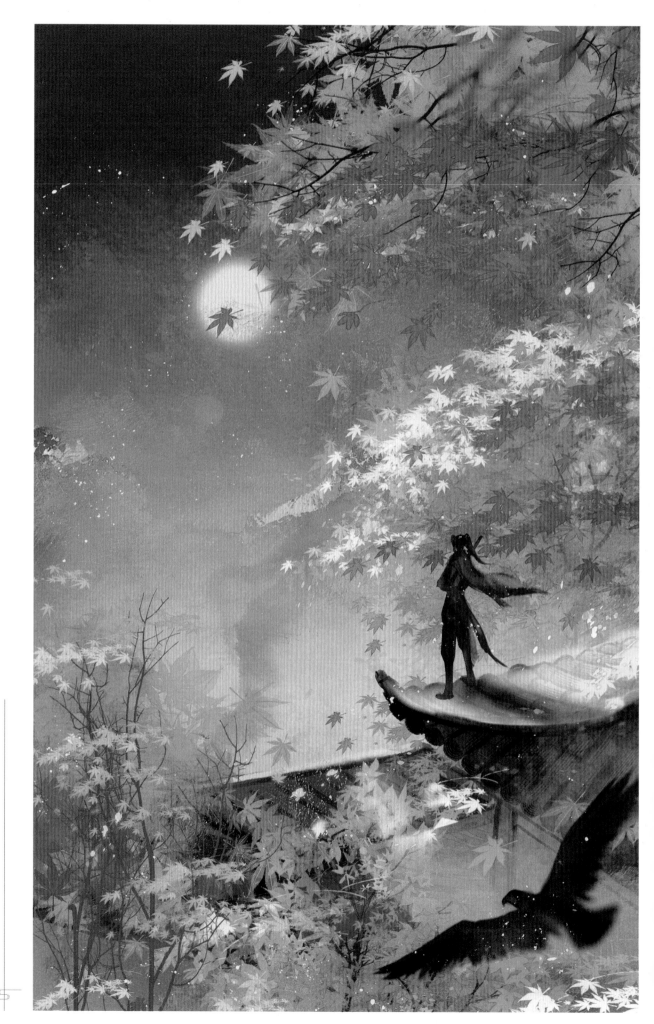

男子当为四海游，又携书剑客东州。

《登历下亭有感》（节选）马定国·金代

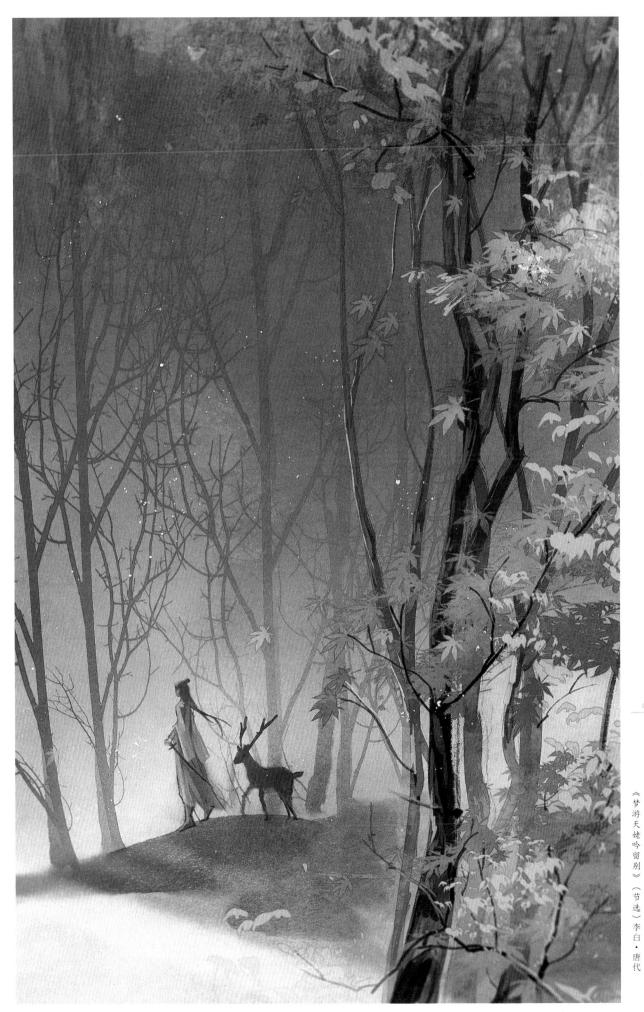

且放白鹿青崖间，须行即骑访名山。

《梦游天姥吟留别》（节选）李白·唐代

北斗七星高，哥舒夜带刀。至今窥牧马，不敢过临洮。

《哥舒歌》西鄙人·唐代